印譜大圖系

福建美术出版社 编

上

海峡出版发行集团
福建美术出版社

图书在版编目（CIP）数据

印谱大图示：上、下 / 福建美术出版社编 . -- 福
州 ：福建美术出版社，2020.6（2021.4 重印.
ISBN 978-7-5393-4060-9

Ⅰ．①印… Ⅱ．①福… Ⅲ．①汉字－印谱－中国－古
代 Ⅳ．① J292.42

中国版本图书馆 CIP 数据核字（2020）第 002121 号

出 版 人：郭　武
责任编辑：吴　骏
装帧设计：李晓鹏　陈　菲
出版发行：福建美术出版社
社　　址：福州市东水路 76 号 16 层
邮　　编：350001
网　　址：http://www.fjmscbs.cn
服务热线：0591-87669853（发行部）　　87533718（总编办）
经　　销：福建新华发行（集团）有限责任公司
印　　刷：福建新华联合印务集团有限公司
开　　本：889 毫米 ×1194 毫米　1/20
印　　张：40.8
版　　次：2020 年 6 月第 1 版
印　　次：2021 年 4 月第 2 次印刷
书　　号：ISBN 978-7-5393-4060-9
定　　价：188.00 元（全 2 册）

印章小史

印章最初的使用年代可追溯到 3000 年前的商、周之际。随着社会结构的变化，印章的功能进一步扩大，进而得以广泛地应用。3000 年来，印章的材质、样式、内容及功能都在不断地演变，最终形成了最具民族特色的艺术形式——篆刻艺术。

先秦的印章，无论"官印"、"私印"统称为"玺"。春秋、战国时期，玺印已被广泛地应用于公文、财物中。（图1）秦统一中国后，玺印成为证明当权者权益的法物，为当权者掌握，因此规定只有皇帝之印章独享"玺"字，其他一律称"印"或"章"。经历了两千多年的岁月磨洗，印章做为权力象征（官印）和个人凭证（私印）这一功能直至今日依旧存在。

先秦及秦汉的古印，以铜质为多，也有少量的金、银、玉、牙等材质的印，主要是以"铸""凿""琢"等工艺完成，非普通人可为。其内容是为其功能服务的，官印上的内容是"官称"，私印上的内容是姓名。也有一些为个人佩戴辟邪所用的吉语、图案等。（图2）

战国古玺的样式大至分两种，一种是细阳文配宽边，铸造而成。（图3）另一种是阴文加界格，有铸有凿。自然与质朴是这个时期印章的主要特点。（图4）

秦印形式与战国玺相近，但文字内容较易认识，多以白文

图 1　计官之鉨

图 2　宜有萬金

图 3　战国·喬安

图 4　战国·左中軍司馬

图5 秦·公主田印

图6 汉·都侯之印

图7 魏·魏率善氐邑長

凿制，印面有田字及日字格，古朴典雅。（图5）

汉印与秦印相比更为整齐，以阴文为多，皆为铸造，字形结构平直方正，布局虚实安排极为巧妙，风格雄浑典重。在印章艺术上登峰造极，成为后世学习的典范。（图6）

魏、晋、南北朝的印式沿袭了汉代，但远不及汉印精美，布局随意、舒放自然，尺寸稍大，文字款也比较草率。印首冠以"魏""晋"字样，极易辨识。（图7）

隋唐时代印面比以往朝代的印面都大，印文比秦篆更加圆转弯曲。官印用的是官职名和官署名。承袭六朝遗风，以朱文居多，私印则常用白文。此时封泥已不再使用，采用朱砂水溶印泥，印面红色鲜明。许多官印背面出现了年号凿款。在文字上隋印多用小篆，并开始以"九叠文"入印。（图8）

唐宋是书法、绘画的鼎盛时期。但印章的发展却远不如古朴典雅的两汉，尤其是宋代，叠篆被官印广泛使用，且印面硕大，印章风格也由汉代白文变为边宽厚重的细朱文印。（图9）

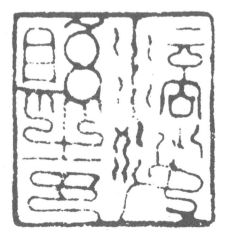

图8 隋·涪娑縣之印

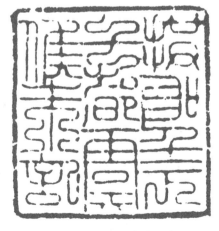

图9 宋·拱聖下七都虞候朱記

民间的印章，虽有汉印遗风，但受社会大文化的影响，气韵已远不及前朝。

宋以后，随着金石学的发展，士大夫阶层开始将印章与诗文书画有机地融为一体。由于刻印工匠对印章篆法不精通，一些文人便自己篆文，请印工来镌刻。此时由赵孟頫首创的气势流畅、圆转、风格独特的印章样式"圆朱文"印风行一时，（图10）为后人所效法。另有画家王冕首先使用花乳石刻印，开文人不依赖工匠而独立完成制印过程的先河。（图11）使治印进入了艺术创作的领域，成为文人雅士抒发情怀的工具，并逐渐走向成熟，成为传统艺术百花园中的一朵奇葩。

印章从"唯用"的信物，发展为"唯美"的篆刻艺术是以赵孟頫、王冕为标志的。赵孟頫开文人篆写印文先河，王冕首创以石材刻印，使治印成为艺术创作。但真正使篆刻艺术发扬光大的后世公认的开山祖师应首推文彭。他是真正有正史记载的第一个用青田石治印的人。青田石治印，结束了我国2000多年的铜印时代，进入了以文人为主体的石章时代，受文彭的影响，加上石质印章本身具有的优越性，以石治印在文人中很快地流行开来。但文人毕竟不比匠人，"眼高手低"的境况导致这种创作并不能达到文人们理想中的复古审美。这时，一位能以娴熟刀法再现秦汉古风的匠人也加入了文人治印的队伍，他就是文彭的弟子何震。（图12、13）

在文彭的理论指导下，加之娴熟的技法，"拟汉玉印""法急就章""仿汉满白""师先秦古玺""取元朱文"等等，何震无所不能，他以猛利爽健的风格成为中国篆刻史上首位集大成者，开启了明清篆刻流派的先河，与文彭并称"文何"，被后世推举为"一代宗师"。

随着何震在印坛的崛起，徽州出现了大批篆刻人才，如苏宣、金一甫、梁袠等人，这些印坛上的风云人物构成了中国文

图10 赵氏书印

图11 王冕之章

图12 文彭·琴罢倚松玩鹤

图13 何震·查允揆舜佐氏

人篆刻界极为显赫的流派——"徽派"。何震也自然面然成为徽派篆刻的鼻祖。

自此以"唯用"为目的的印章，在荒寂了一千多年后，以"唯美"为目的，来了个华丽的变身，迎来了第二个黄金时代。

继"文何"之后，安徽歙县程邃（1605—1691）从学习"文何"入手，后自立门户称"歙派"。"歙派"以涩刀拟古，妙合无间，拥趸者众多。（图14）

浙江杭州人丁敬（1695—1765）远承何震，近接程邃。兼擅众长，不主一体，以切刀入印，追随者众多，创立"浙派"。与黄易、蒋仁、奚冈、陈豫钟、陈鸿寿、赵之琛、钱松被后世尊称"西泠八家"。（图15、16、17、18、19、20、21、22）

徽派传人邓石如，是一个印坛的开拓者，主张"以书入印、印从书出"，突破了以秦汉玺印为唯一取法对象的狭窄天地，扩大了篆刻的表现范围。他早年师法"徽派"，又受程邃影响，初以小篆入印，后以"石鼓文""汉篆额"等笔意，为"印外求印"开拓了新的途径。因其为安徽人，故后人称之作品为"皖派"或"邓派"。（图23）

图14 程邃·徐旭龄印

图15 丁敬·敬身

图16 蒋仁·蒋仁印

图17 奚冈·奚冈之印

图19 陈豫钟·陈豫钟印

图20 赵之琛·赵之琛印

图21 钱松·石头盒

图18 黄易·春淙亭主

图22 陈鸿寿·陈鸿寿印

图23 邓石如·完白山人·石如

图 24　吴让之·攘之　

图 25　赵之谦·赵之谦印　

图 26　吴昌硕·老钝　

图 27　黄牧甫·黄士陵

图 28　王福庵·末技游食之民

图 30　齐白石·中国长沙湘潭人也·白石·齐四

图 29　吴隐·寿祺

在邓石如"以书入印、印从书出"的理论影响下，出现了众多的实践者，其中成就最高的当数吴让之。吴让之与赵之谦、吴昌硕、黄牧甫被尊称为"中国篆刻晚清四大家"。他们共同创造了自秦汉以后中国印章史上的第二个高峰。（图24、25、26、27）

1904年由"浙派"篆刻家丁辅之、王福庵、吴隐、叶为铭等召集同仁发起创建了以"保存金石、研究印学、兼及书画"为宗旨的"西泠印社"，推举吴昌硕为第一任社长。印社与"西泠八家"文脉相连，渊源极深，在印社的发展过程中，"西泠八家"的影响贯穿始终。印社中无人不对八位先贤推崇敬仰，其效仿者举不胜举。（图28、29）

"西泠印社"是海内外研究金石篆刻历史最悠久、成就最高、影响最广、国际性的研究印学书画的民间艺术团体，有"天下第一社"之誉。

当代印坛，精彩纷呈，名家辈出，其中成就最高者当数齐白石。（图30）

图 31 赵古泥·铁峰

　　齐白石初学吴让之、赵之谦、丁敬、黄易，后转攻秦汉印，把《祀三公山碑》《天发神谶碑》等碑刻融入篆刻之中，以简练的单刀和急就章的神韵，创造出奇恣跌宕、淋漓雄健的风格。

　　现代的篆刻家在继续篆刻流派艺术发展的道路上，借鉴民族的优秀艺术传统，突破秦汉玺印和明清篆刻的规范，勇于革新，不断探索，揭开了现代篆刻艺术崭新的一页。（图 31、32、33、34、35、36）

图 31　赵叔孺·赵叔孺

图 32　乔大壮·颂橘庐世谛文字

图 33　邓尔雅·东官邓氏

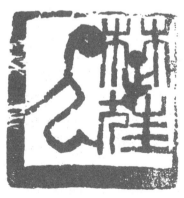

图 34　邓散木·楚狂人

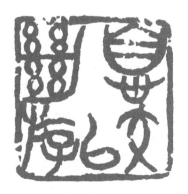

图 35　来楚生·息交以绝游

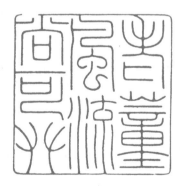

图 36　陈巨来·老董风流尚可攀

印谱大图示（上）

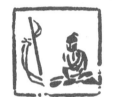
印谱大图示（下）

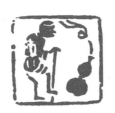

其创作动机是以"使用"为主要目的的印章集为：

"唯用"篇 ②

秦汉六朝古印乃后学楷模，犹学书必祖钟、王，学画必宗顾、陆也。广搜博览，自有会心。

（清·袁三后《篆刻十三略》）

古人摹印如作书，大要瘦硬神方通。古人摹印如作画，生气潜浮故纸中。斯冰已去李潮没，六体缪篆世所崇。移刀作笔石作简，棱棱山骨雕嵌空。就中善者入妙品，姜王吾赵争称雄。骨清肉腻貌浑古，秋纤倒薤翔惊鸿。芝泥发彩香四溢，砑光笺白丹砂红。回鸾舞凤集眼诋，异事倾倒钜鹿公。

（清·彭兆荪《小谟觞馆诗文集》）

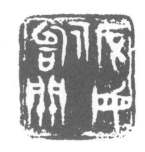

豕母斫似闢

先秦古玺

　　"玺者，印也。玺印者，古今持信之物也。"先秦的印章，不论等级贵贱，皆称为"玺"。"官玺"用作表明官职、官位。"私玺"用作表明个人名姓，是作为凭证的信物。

　　先秦的古玺，大多以铜为材质（也有少量的玉玺、银玺），其大小尺寸各异，形制繁多。

　　在文字运用上不同于金文，独具一格，丰富多变。章法布局更是妙趣奇崛。

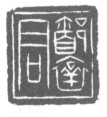

郘襄君

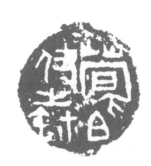

荀信伊之钵

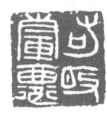

辎鄙右敀

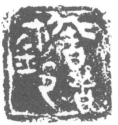

匋都钵

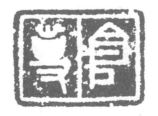

仓事

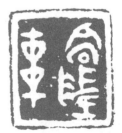

高陰車

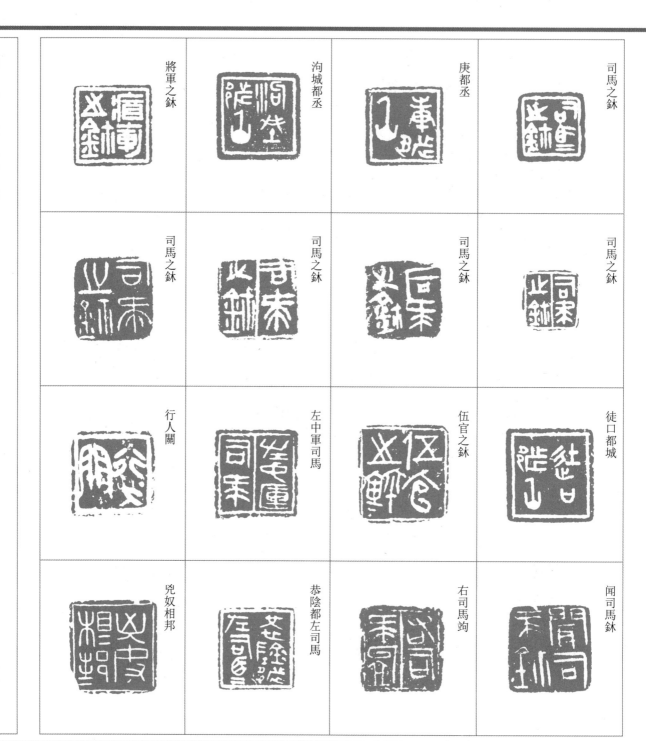

司馬之鉳	庚都丞	沟城都丞	將軍之鉳
司馬之鉳	司馬之鉳	司馬之鉳	司馬之鉳
徒口都城	伍官之鉳	左中軍司馬	行人關
闻司馬鉳	右司馬鉤	恭陰都左司馬	兇奴相邦

計官之鉨

計官之鉨

計官之鉨

計官之鉨

計官之鉨

高府之鉨

右稟

執關

群栗客鉨

耶隨逐鉨

襄平君

長平君相室鉨

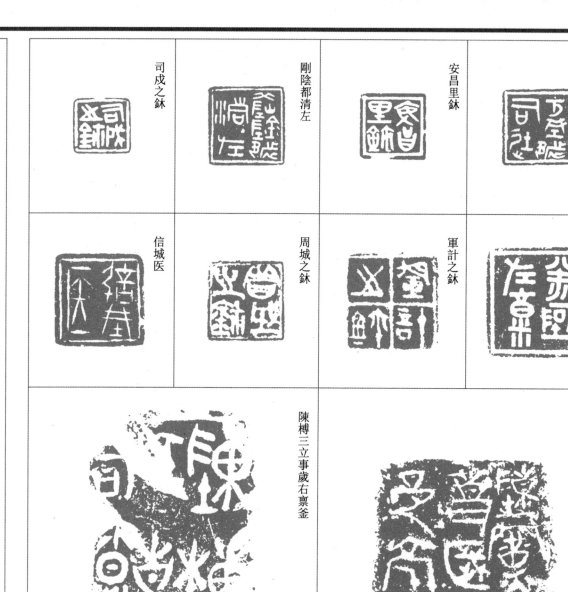

司戌之鉢

剛陰都清左

安昌里鉢

方城都司徒

信城医

周城之鉢

軍計之鉢

平阿左稟

陳樉三立事歲右稟釜

陳寞立事歲安邑亳釜

武尚都丞	五渚正鉨	維諾亳之鉨	左正鉨
區夫相鉨・敬	專室之鉨	專室之鉨	開方之鉨
左僕信鉨	公石不夏鉨	蓷之鉨 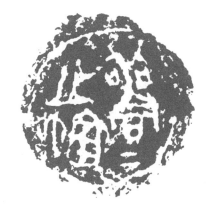	
洵城都司徒	盬翔		

勿正關鉨

姚都右司馬

大司徒長勺乘

甫昜瞀師鉨

郊瞀師鉨

軍市

中軍往車

左桁敤木

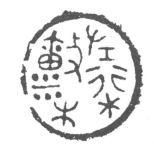

枝溮都□鉨

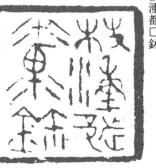

右司工

左司工

汪匋右司工

左稟司馬

襄陰司寇

蒫芒左司工

右桁正木

左桁正木

左桁正木

單佑都市鉢

平剛都鉢

綫梁公鉢

當谷和丞	亡陞和丞	堵城河丞	襄平右丞
戰丘司寇	佲鄭左司馬	陽州左邑右佁司馬	足茗司馬
樂陰司寇	佗司寇	高志司寇	杻里司寇
平匋宗正	堷城發弩	侖守鉢	司丘關

左發弩	南宮將行	騎右將	長戊
長午	長𢀖	長罕	長高
長餡	長渴	長狂	長陞
長身	喬安	侯暈	侯買

晉	晉	金	哲
哲	哲	哲	哲
哲	哲	哲	哲
昌	昌	昌	昌

昌	昌	昌	昌
昌	昌	昌	昌
敬	敬	敬	敬
敬	敬	敬	敬

敬	吉	吉	吉
尚	尚	尚	尚
尚	明	明	公
公	富	富	丞

私	私	禾	禾
禾	禹	共	共
共	共	共	共
共	共	生	生

生	生	生	事
書	躬	躬	都
都	其	戒	中
庫	大	迮	疢

鉢	鉢	鉢	鉢

鉢	鉢	鉢	鉢

城	城	諫	心

堂	聖	丘	胥弗

肖孟　肖泪	肖罩之	肖去瘊	肖身
肖得	肖瘤	肖牪	肖買
肖華	肖余子·私鉢〔两面印〕	肖康	肖乙
肖和	肖瞱	肖喜	肖邦

樂綯	樂身	樂秦	樂猗
宋正	酈疤	酈疢	桀莫豎
宋洦	宋疒	宋悤	宋旊
敀蔵	宋龏	宋郎	宋泣

孫盡	孫穗	孫辛	孫成
孫浩	孫和	孫襄	孫虐
易譖	湯勻	湯斁	孫均
梁奂母	梁羣	梁痎	梁莫

事旱	事罟	事丁	事豎

事武	事共	事息	事孳

郢䇂	郢足	郢安	事相如

郢㤅	郢謹	城濆	郢㲿

垫秋	鄋弃	坙緑	坙勑
杜罜	郵舍	郵獐	郵紿
韓綮	韓均	韓耳	乾梁
郵葴	郵泪	郵軌	郵肯

薯粉	莘坨	酈叕	邘固
夜眠	鄧狄	周勅	周莫
牛豕裹	牛朒	牛闟	牛畨
柏身	楊魯	旂絡	旂在

何復	佴佗	佴書	彎窯

縱離	汜樂	沱青	坒糧

骹瘠	西敆	徒疢	徒疧

恢瘍	霪雩	行可	行臧

瘠胐	瘠罕	侯賛	侯沱
叏坡	賞商	利肔	孔瞀
夏閗	祝伜	胸犀	盇法
戻卯	戻睪	戻說	戻武

肙辱	肙期	肙朔	肙阩
肙敼	肙相如	吳瘁	吳秦
馬聚	馬訧	馬去疾	盍臾
焱達	焱疾	言尚	屋猶

媞桐	媞勅	媞康	媞雚

離平	蒂均	鉈勵	媞係

王明	王成	王武	王豎

弨參	弨賡	匠纙	王慶

松瘟	析瘘	榆平	乔旬
楉身	楉往	楉均	楉軐
楉去瘤	楉胡易	楉固	登畫
稣都	稣子弟	輅寏	彎牙

夜疟	粤釿	粤鞭	粤梁
閾竭	閾勑	閾復	閾往
穌述	陽貧	陽戲	孟襄
富昌	富生	長生	旂劻

敬事	敬事	敬事	敬事
敬事	敬事	敬事	敬事
敬事	敬事	敬上	敬上
敬上	敬上	敬上	敬命

敬守	敬守	敬文	敬士
敬文	敬位	敬鉨	敬行
敬身	日敬	宜王	宜位
宜官	宜官	哲言	哲命

哲事	哲官	哲行	哲行
得志	得志	得志	得時
安官	正行	正行	正中
明上	明上	明上	明下

千秋　千秋　千秋　千秋

千萬　千萬　萬金　修身

同心　聖人　有志　善壽

善壽　有行　昌在　生鈢

上鉢	上吉	私鉢	私鉢
私鉢	私鉢	私鉢	私鉢
私鉢	私鉢	私鉢	私鉢
私鉢	私鉢	青中	青中

中身	中身	中身	中身
中身	中身	中躬	中躬
中㥍	青中	言身	言身
乘馬章	敦于蒼	公乘高	分月秦

司馬穗	司馬爰	司馬思	司馬吠
司馬參	司馬佗	司馬疤	司馬瘖
司寇虐	司寇卯	陽城毻	陽城綽
延之驕	往止谷	慈睪之	戔戎都

公孫訢	公孫樂	公孫諻	公孫斂
公孫矩	公孫腹	公孫秦	公孫午
上官黑	東陽戲	西方疾	西方肯
鮮于窯	鮮于餡	帛生居	孫九益

率加信	率加汲	率加思	率加居姓

恢亡鬼	孟俞頭	百千萬	出内吉

千秋萬世昌（五面印）	千秋萬世昌（五面印）

宜千金	敬其上	敬其上	士君子
有私鉢	敬公正	王生乘車	東方生乘
韓侯斁之	正行亡私	正行亡私	正行亡私
正行亡私	正行亡私	宜有千萬	宜有千萬

有千百萬	有千百萬	宜有萬金	宜有千萬
君子之右	私公之鉢	私公之鉢	王之上士
大吉昌内	大吉昌内	正下可私	正下可私
日敬毋治	哲正司敬	宜士和衆	大吉昌内

鈝	昌	哲	闸

敬	敬	敬	敬

周易	租駇	牛毅	紋鈝

韩耳	黄呀	榴都	所兴

段状	恒楬	事耿	敗興
長卿	長怂	鄄炅	呈志
織日圜齊	周午信	邚口	郵復
呈志	私鉢	私鉢	富貴

敦于貼	□□	旗在	從志
公孫生良	金才多	□門枋	司馬苴
傌言信鉨	司馬棱鉨	上官尋	閔丘肯
黄乂之鉨	歲昉信鉨	臧孫黑鉨	鄆安信鉨

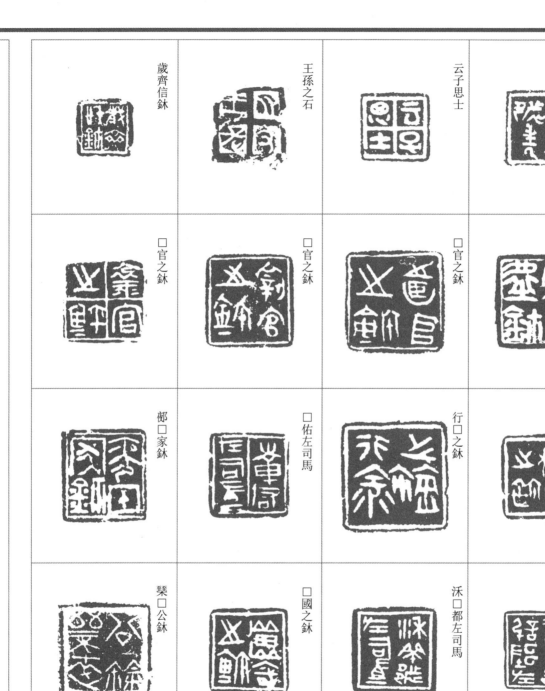

甫易都□	云子思士	王孫之石	歲齊信鉨
閒□虛鉨	□官之鉨	□官之鉨	□官之鉨
□里之鉨	行□之鉨	□佑左司馬	郯□家鉨
剛陰都信□左	沃□都左司馬	□國之鉨	桼□公鉨

封　泥

　　封泥是印章按于泥上作为封缄的凭证，又称"泥封"。因为要钤于泥上，所以都为阴文（白文）。南北朝之前的官印多用于封泥，之后才改为朱色钤印。

　　封泥风格古拙质朴，自然率真，实中见虚，虚中见实，壮伟雄强。

上党太守章

上林尉印

上郡库令

下东

东成丞印

东郡太守章

上林丞印

东阳

丞相之印章

丞相曲逆侯章

严道橘丞

严道长印

中壘右尉

中车司马

中郎将印章

中阳令印

丹阳太守章

临淮太守章

中骑千人

仓

九真太守章

九江太守章

公孙强印

会稽太守章

代车郡令

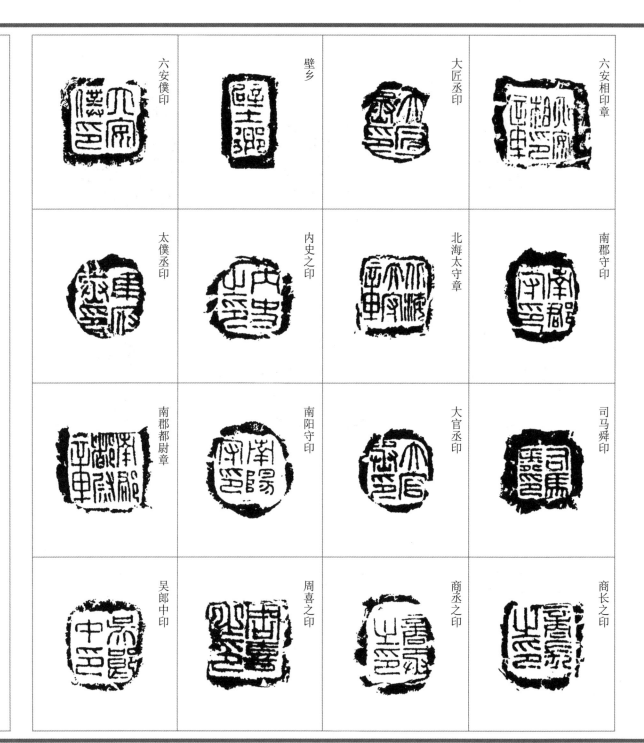

六安僕印　壁乡　大匠丞印　六安相印章

太僕丞印　内史之印　北海太守章　南郡守印

南郡都尉章　南阳守印　大官丞印　司马舜印

吴郎中印　周喜之印　商丞之印　商长之印

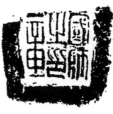

国师之印章

堂邑丞印

六安内史章

大司空印章

六安相印章

壹阳里附城

关都尉印章

天水太守章

司马右前士

太僕丞印	太僕之印	太原太守章	奉常丞印
女（汝）阴侯相	好时丞印	妾喻	妾圣
宁府	安臺丞印	宗正丞印	定陶相印章
宜春左园	少府丞印	少府铜丞	尚书令印

左司马闻斞私鉩	左冯翊印章	山阳太守章	居室丞印

平侯相印	常山太守章	左校丞印	左府

庐江豫守	庐江御丞	庄疆	广左都尉

廣陵相印章	廣阳相印章	廣汉长印	廣汉太守章

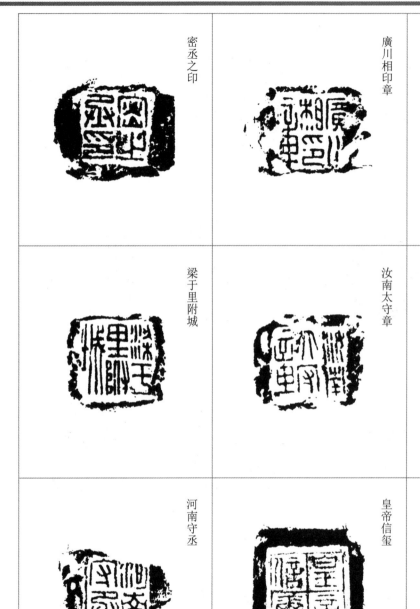

密丞之印

廣川相印章

桂阳太守章

梁于里附城

汝南太守章

武都太守章

河南守丞

皇帝信玺

鲁相之印章

御史府印

御史大夫章

强弩将军

廪北丞印

成固令印

戈船侯印

御羞丞印

成都丞印

显美里附城

新都丞印

新城令印

掌畜丞印

杜丞

李直

曲逆侯印

晋阳令印

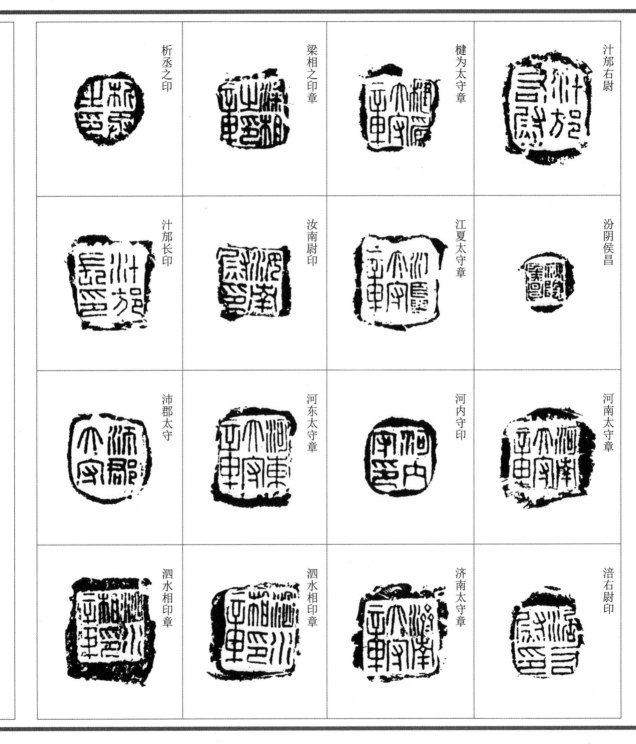

析丞之印

梁相之印章

犍为太守章

汁邡右尉

汁邡长印

汝南尉印

江夏太守章

汾阴侯昌

沛郡太守

河东太守章

河内守印

河南太守章

泗水相印章

泗水相印章

济南太守章

涪右尉印

清阳丞印	清河太守章	淮阳内史章	涪长之印
瑕北邑令	琅邪太守章	王昌之印	漆令之印
育阳邑丞	缑氏令印	私官丞印	盈睦子印章
臣宝	臣定国	臣安汉	臣信

臣忠

臣普

臣當多

臣禹

臣誧

臣譚

参川尉印

九江守印

大司空印章

菑川王玺	菑川内史	菑川丞相	臣赐
豫章太守章	西河太守章	蜀郡都尉章	葭明长印
辽西太守章	载丞之印	跋嶲太守	赤泉侯印
长信私丞	长信仓印	钜鹿太守章	都船丞印

长安丞印	长沙相印章	长陵丞印	阜乡
陇西太守章	雒右尉印	雒左尉印	雒令之印
青衣道令	顷园长印	颍川太守	颍川太守章
骑马丞印	高密相印章 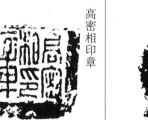	魏憲	齐郡太守章

 長平丞印	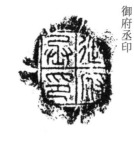 御府丞印	 少府	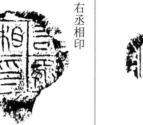 右丞相印
 大原守印	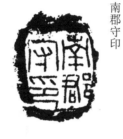 南郡守印	 河閒王璽	 御史大夫
 少府	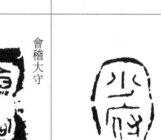 會稽大守	 會稽守印	 膠西都尉
 齊中左馬	 齊大行印	 東園主章	 大匠丞印

封

泥

七一

国師之印章

齊郡大尹章

北海相印章

齊哀園印

太史令之印

長陵丞印

頃園長印

中郎將印

河東太守章

齊大匠丞

齊內史印

齊都水印

山桑侯相

菅侯相印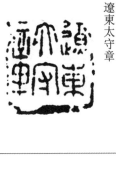

遼東太守章

東郡太守章

公車司馬

徐令之印

灊街長印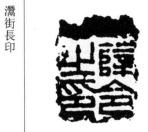

薛令之印

長安丞印

苗令之印

好畤丞印

卷丞之印

濮陽丞印

靈關道丞	高唐丞印	魏其邑丞	載丞之印

西鄉之印	東阿之印	舞陰之印	薊丞之印

崔敞私印	司馬央	周吉之印	嚴道橘園

徐度	高鄉	笥遮多	泰山太尹章

靈關道長

豫章太守章

濟南太守章

閬中丞印

虢丞之印

壯武長印

雒丞之印

東成之印

清陽丞印

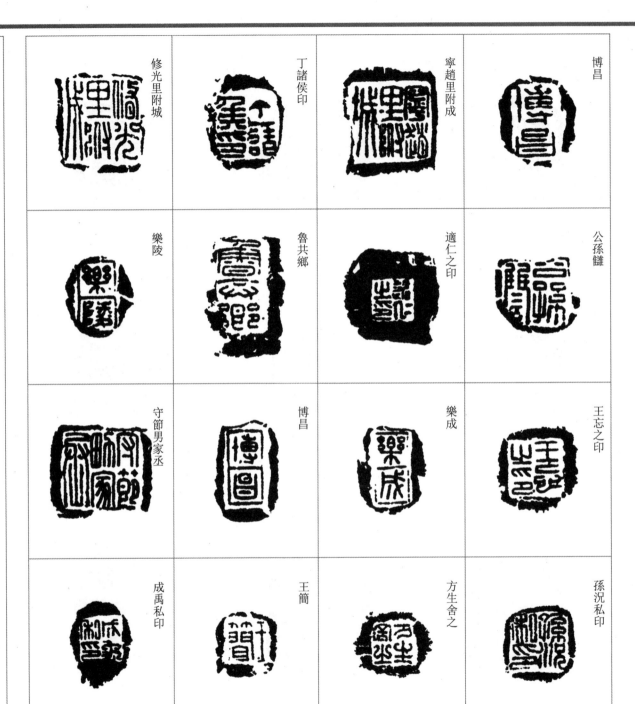

博昌

寧趙里附成

丁諸侯印

修光里附城

公孫雠

適仁之印

魯共鄉

樂陵

王忘之印

樂成

博昌

守節男家丞

孫況私印

方生舍之

王簡

成禹私印

历代官印

　　官印是古代任命官爵时授予的凭信，其印材，形制依官职高低不同而异。

　　历代官印形制各有特点：先秦官多为方寸大小（2.3厘米见方）印文有凿、铸、碫三种，均有阳文。汉承秦制、变化不大。到了隋唐，官印的印面变大，改阴文为阳文。北宋官印背面皆有款。金、元、明清官印篆书多用九叠篆。

昌武君印

上林郎池

中官徒府

右褐府印

御府丞印

白水弋丞

南宫尚浴

杜陽左尉	北私庫印	宜陽津印	中馬司印
脩武庫印	衛園邑印	樂陶右尉	法丘左尉
宜野鄉印	北鄉之印	咸陽右鄉	濟南司馬
長安君	發弩	喪尉	弓舍

公主田印

泰帝上左田

安民正印

鈺粟将印

蜀邸仓印

章马厩将

左马厩将

右马厩将

左中马将

代馬丞印	南郡侯印	浙江都水	宜春禁丞
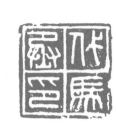			

淮陽王璽	皇后之璽	西鄉	高陵司馬
		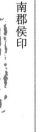	

軑侯之印	召亭之印	脩故亭印	滇王之印

軍司空丞	神將軍印	關内侯印	石洛侯印

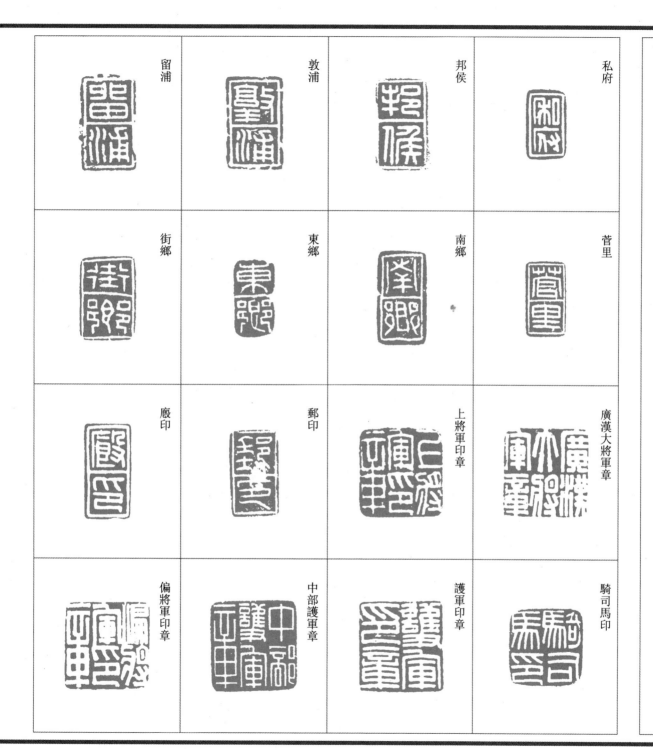

私府	邦侯	敦浦	留浦
菅里	南鄉	東鄉	街鄉
廣漢大將軍章	上將軍印章	郵印	廄印
騎司馬印	護軍印章	中部護軍章	偏將軍印章

騎千人印

侯丞之印

軍假侯印

校尉之印

陷陳募人

騎五百將

募五百將

騎千人丞

橫海侯印

都侯丞印

都侯之印

票軍庫丞

菑川侯印

菑川侯印

濟南侯印

膠西侯印

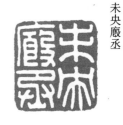

未央厩丞

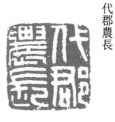

代郡农长

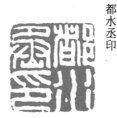

都水丞印

济南尉丞

济南尉丞

楚司马印

楚都尉印

楚骑尉印

遒侯骑马

楚中侯印

大官监丞

楚卫士印

右苑泉监

温水都监

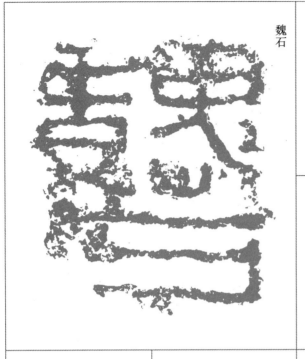

魏石

上久農長

梁蓄農長

上昌農長

康陵園令

渭成令印

器府之印

安陵令印

狼邪令印

單父令印

僮令之印

阿陽長印

襄洛長印

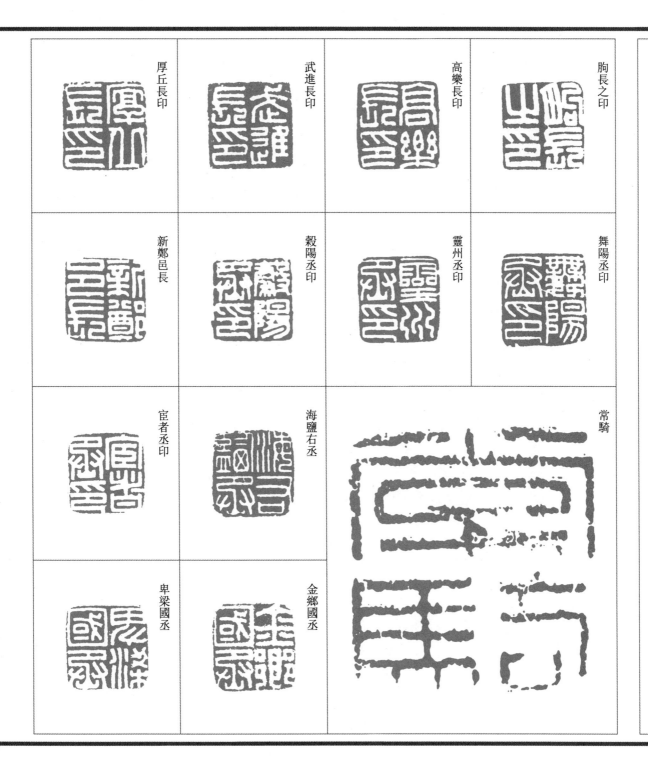

厚丘長印

武進長印

高樂長印

胸長之印

新鄭邑長

穀陽丞印

靈州丞印

舞陽丞印

宦者丞印

海鹽右丞

常騎

卑梁國丞

金鄉國丞

北輿丞印

寧陽丞印

楚永巷丞

屬國倉丞

西眩都丞

西河馬丞

防鄉家丞

張掖尉丞

曲革

鳌座右尉

勮右尉印

汝南尉印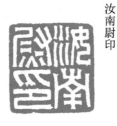

茂陵尉印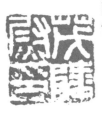

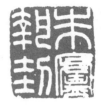

朱廬執到

朝那左尉

屬詹左尉

漁陽右尉

夏丘

楚御府印

楚飤官印

長沙僕

陽樂侯相

南越中大夫

越貿陽君

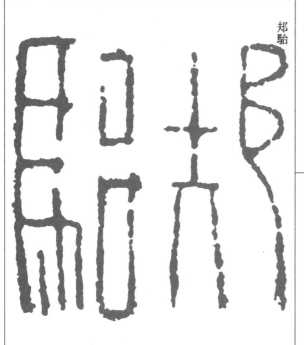

郑驺

都田

少年單印

沈鄉

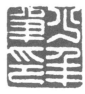

跡者單尉

單尉爲百衆刻千歲印

舒長

尚浴

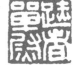

馬府

安縣倉

廥印

畜官

西鄉

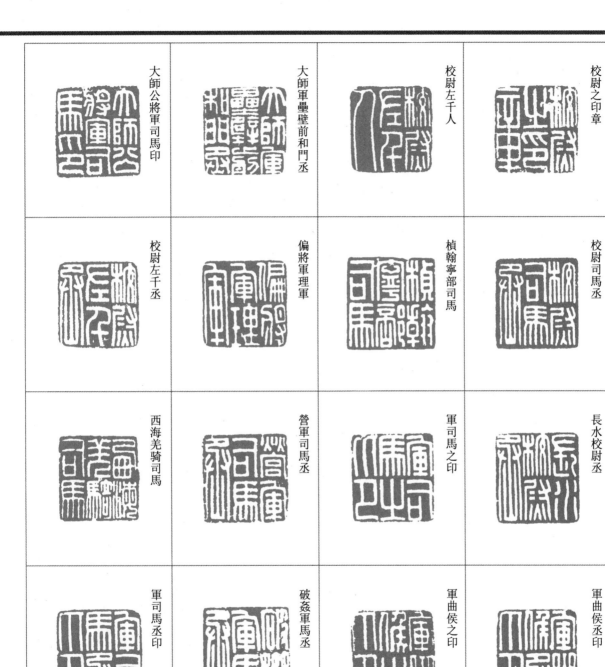

校尉之印章

校尉左千人

大師軍壘壁前和門丞

大師公將軍司馬印

校尉司馬丞

楨翰寧部司馬

偏將軍理軍

校尉左千丞

長水校尉丞

軍司馬之印

營軍司馬丞

西海羌騎司馬

軍曲侯丞印

軍曲侯之印

破姦軍馬丞

軍司馬丞印

敦德步廣曲侯

常樂蒼龍曲侯

文竹門掌戶

文德左千人

纳言右命士中

设屏農尉章

集降尹中後侯

敦德尹曲後侯

漢氏成園丞印

黄室私官右丞

執法直二十二

中壘左執姦

靈武尹丞印

庶樂則宰印

蒙陰宰之印

水順副貳印

北地牧師騎丞	樂浪前尉丞	班氏空丞印	雕丘徒丞印
武威後尉丞	故且蘭徒丞	圉陽馬丞印	昌縣馬丞印
賓安馬丞印	上虞馬丞印	明義侯家丞	光符子家丞
綏威德男家丞	鄭德男家丞	康武男家丞	麗茲則宰印

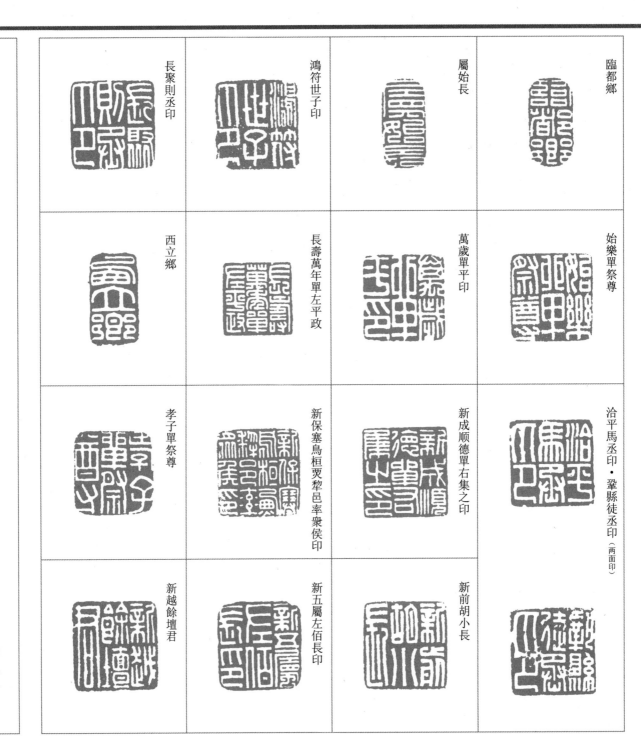

臨都鄉

屬始長

鴻符世子印

長聚則丞印

始樂單祭尊

萬歲單平印

長壽萬年單左平政

西立鄉

洽平馬丞印‧鞏縣徒丞印（兩面印）

新成順德單右集之印

新保塞鳥桓羿邑率衆侯印

孝子單祭尊

新前胡小長

新五屬左佰長印

新越餘壇君

 宣德將軍章	 關內侯印	 朔寧王大后璽	 廣陵王璽
 偏將軍印章	 橫野將軍章	 掃難將軍章	 翼漢將軍章
 假司馬印	 軍司馬印	 畺尉之印	 部曲將印
 後將軍假司馬	 後將軍軍司馬	 左將軍軍司馬	 軍假司馬

詔假司馬

別部司馬

別部司馬

强弩司馬

陷陳司馬

陷陳破虜司馬

順陵園丞

漢屠各率善君

軍曲侯印

軍侯之印

右牧官印

大醫丞印

和善國尉

漢保塞烏桓率衆長

南海守丞

漢休著胡佰長

南深澤尉

長安令印

晉陽令印

雒陽令印

漢盧水仟長

酒單祭尊

楪楡右尉

襄賁右尉

千歲單祭尊冊樞印

千秋樂平單祭尊印

隱昌祭尊

藥府臧印

亭南單印

美興

段校

北鄉

黄神越章	杜昌里印	新昌始安右父老	沙陽鄉
天符地節之印 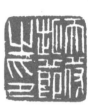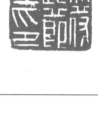	黄神使者印章	黄神越章天帝神之印	黄神越章
漢匈奴姑塗黑臺耆 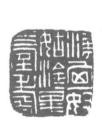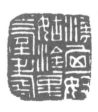	漢匈奴惡適尸逐王	漢委奴國王	高皇上帝之印
漢破虜胡長	漢歸義賓邑侯	漢鮮卑率衆長	漢匈奴破虜長

虎牙將軍章

牙門將印章

校尉之印章

校尉之印章　部曲督印

別部司馬

大醫司馬　豹騎司馬

關內侯印

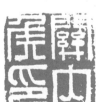

關中侯印

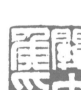

關外侯印

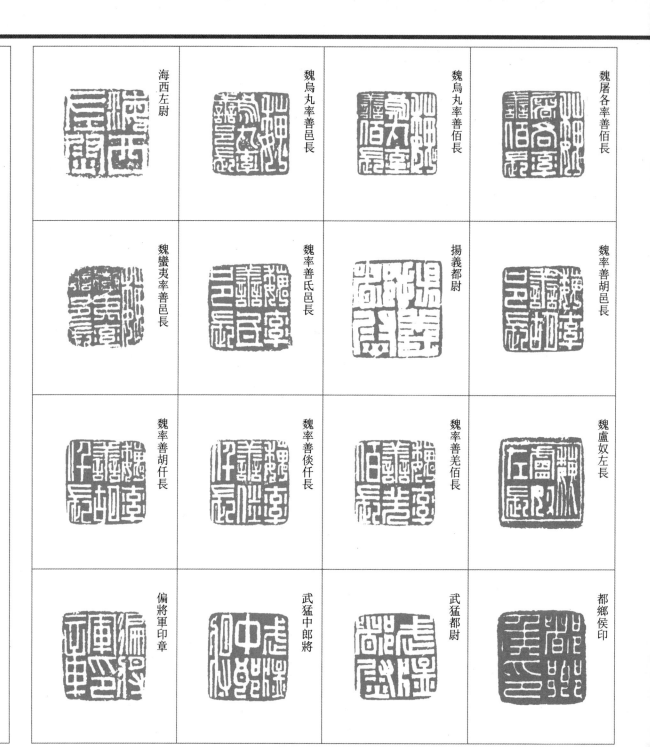

海西左尉

魏烏丸率善邑長

魏烏丸率善佰長

魏屠各率善佰長

魏蠻夷率善邑長

魏率善氐邑長

揚義都尉

魏率善胡邑長

魏率善胡仟長

魏率善俴仟長

魏率善羌佰長

魏盧奴左長

偏將軍印章

武猛中郎將

武猛都尉

都鄉侯印

曳陷陳司馬	無當司馬	虎步司馬	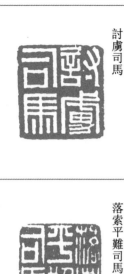討虜司馬
遂久令印	虎步挫鋒司馬	撫戎司馬	落索平難司馬
巧工司馬	騎都尉印	漢曳邑長	漢歸義羌長
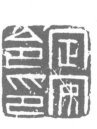定安令印	騎督之印	軍假侯印	中部校尉章

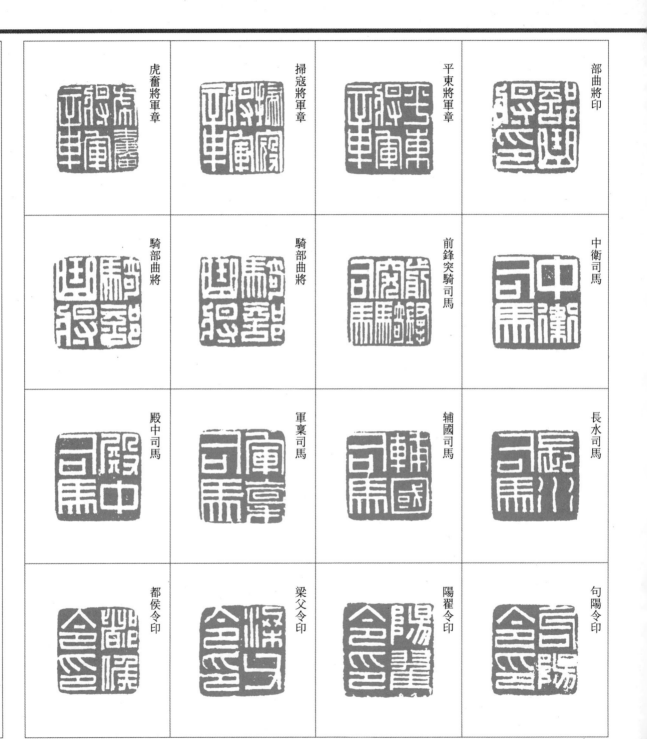

虎賁將軍章

掃寇將軍章

平東將軍章

部曲將印

騎部曲將

騎部曲將

前鋒突騎司馬

中衛司馬

殿中司馬

軍稟司馬

輔國司馬

長水司馬

都侯令印

梁父令印

陽翟令印

句陽令印

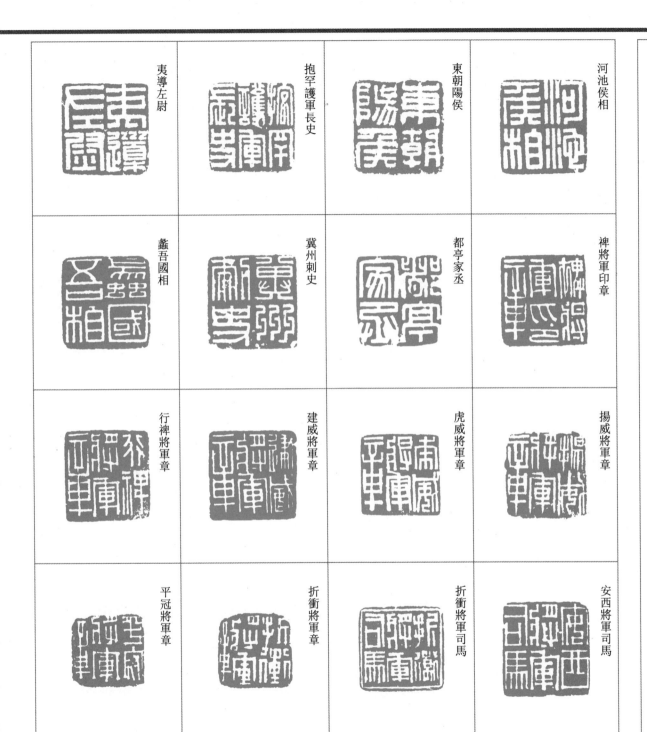

河池侯相

東朝陽侯

抱罕護軍長史

夷導左尉

裨將軍印章

都亭家丞

冀州刺史

蠡吾國相

揚威將軍章

虎威將軍章

建威將軍章

行裨將軍章

安西將軍司馬

折衝將軍司馬

折衝將軍章

平冠將軍章

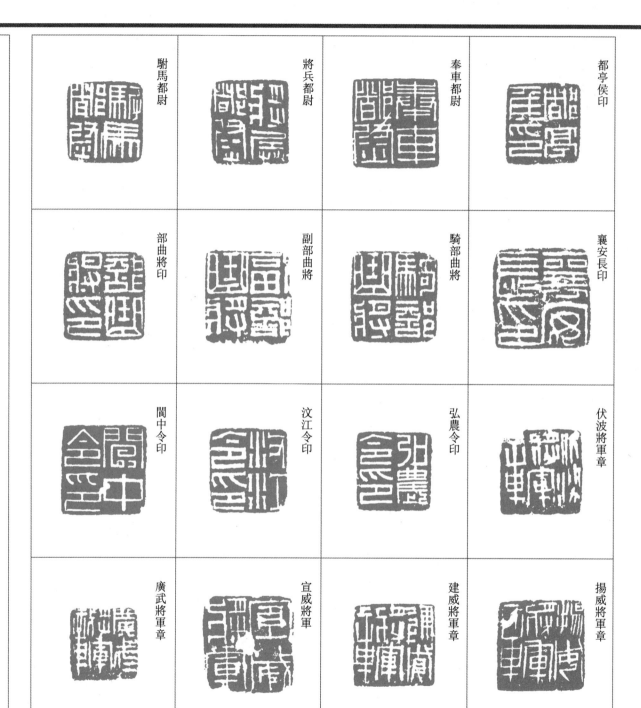

驸馬都尉　將兵都尉　奉車都尉　都亭侯印

部曲將印　副部曲將　騎部曲將　襄安長印

閬中令印　汶江令印　弘農令印　伏波將軍章

廣武將軍章　宣威將軍　建威將軍章　揚威將軍章

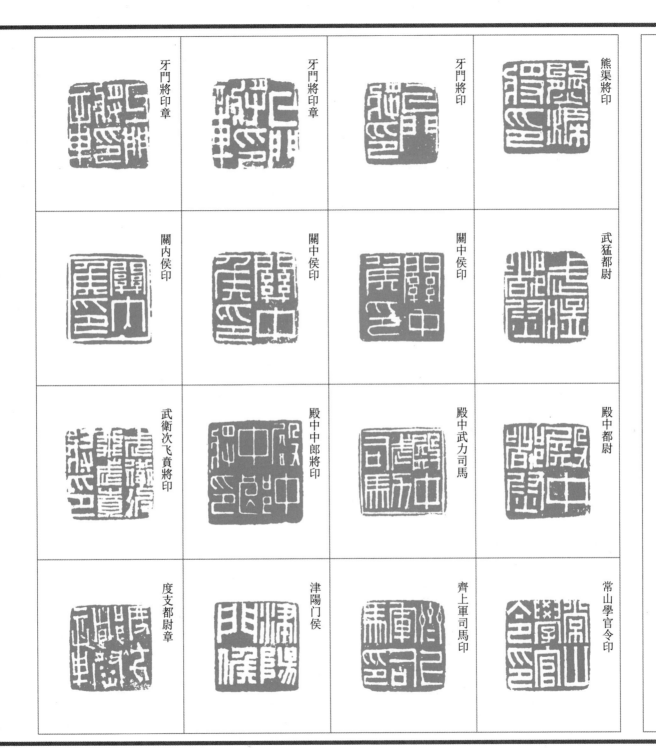

牙門將印章

牙門將印章

牙門將印

熊渠將印

關內侯印

關中侯印

關中侯印

武猛都尉

武衛次飞賁將印

殿中中郎將印

殿中武力司馬

殿中都尉

度支都尉章

津陽門侯

齊上軍司馬印

常山學官令印

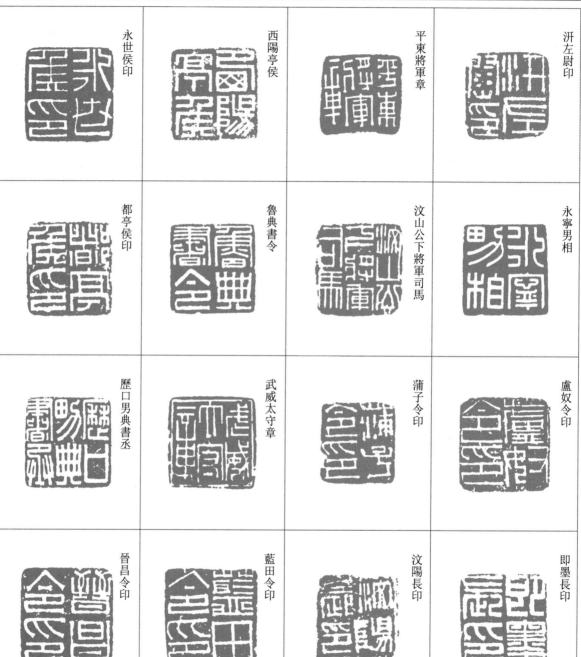

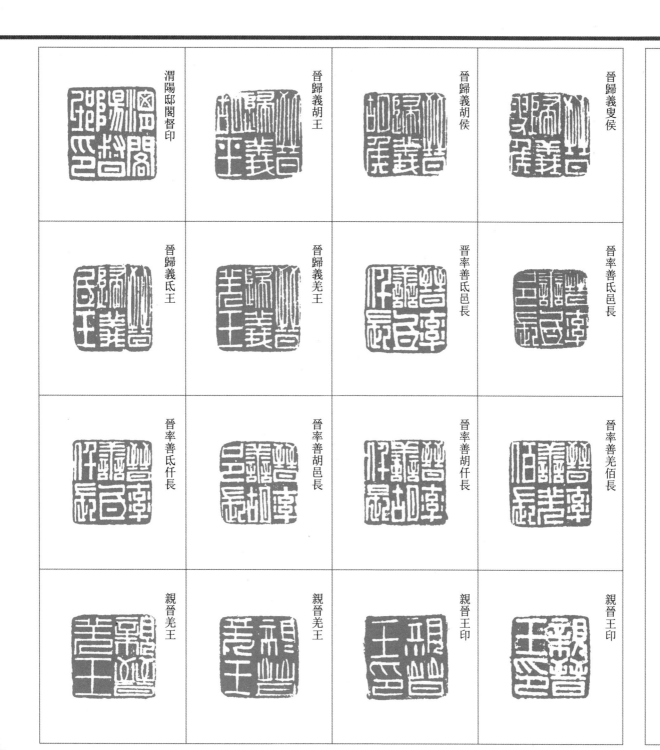

晋归义叟侯

晋归义胡侯

晋归义胡王

渭阳邸阁督印

晋率善氐邑长

晋率善氐邑长

晋归义羌王

晋归义氐王

晋率善羌佰长

晋率善胡仟长

晋率善胡邑长

晋率善氐仟长

亲晋王印

亲晋王印

亲晋羌王

亲晋羌王

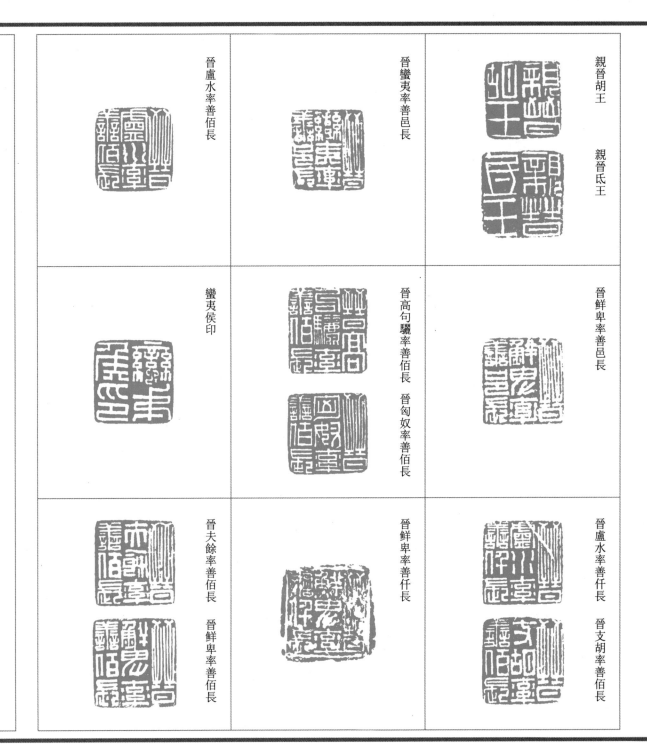

親晉胡王　親晉氐王

晉蠻夷率善邑長

晉盧水率善佰長

晉鮮卑率善邑長

晉高句驪率善佰長　晉匈奴率善佰長

蠻夷侯印

晉盧水率善仟長　晉支胡率善佰長

晉鮮卑率善仟長

晉夫餘率善佰長　晉鮮卑率善佰長

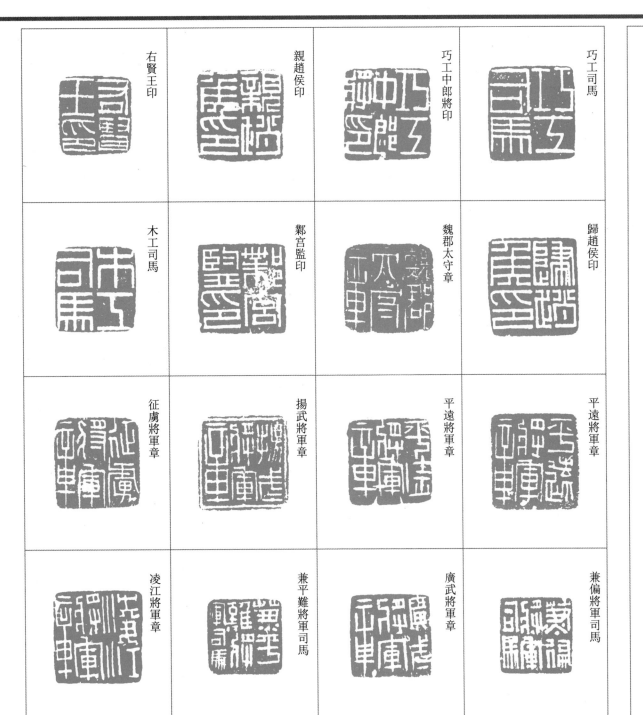

右賢王印

親趙侯印

巧工中郎將印

巧工司馬

木工司馬

鄴宮監印

魏郡太守章

歸趙侯印

征虜將軍章

揚武將軍章

平遠將軍章

平遠將軍章

凌江將軍章

兼平難將軍司馬

廣武將軍章

兼偏將軍司馬

牙門將印	牙門將印	奮威將軍章	兼南陽別屯司馬
銅城護軍章	宛川護軍章	安東將軍章	建威將軍章
振威將軍章	四角羌王	擇地羌王	范陽公章
副部曲將	左積弓百人將	威武將軍章	奉車都尉

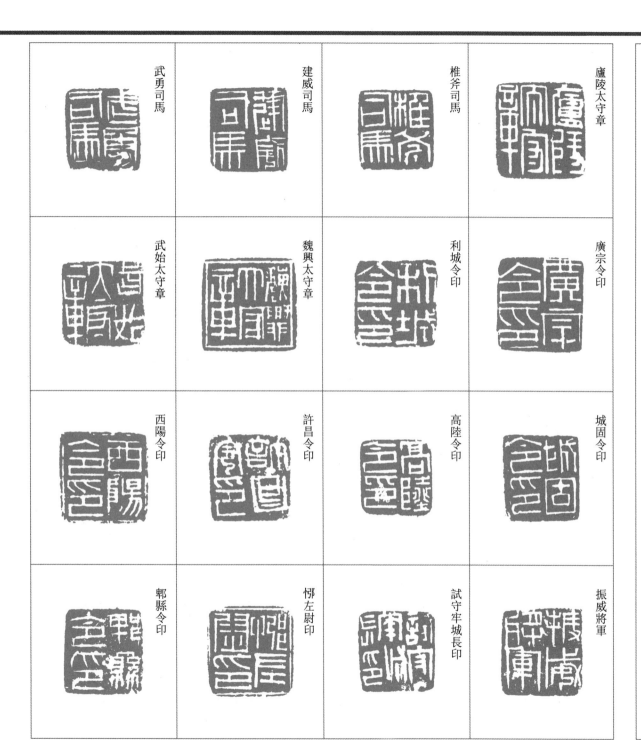

武勇司馬

建威司馬

椎斧司馬

廬陵太守章

武始太守章

魏興太守章

利城令印

廣宗令印

西陽令印

許昌令印

高陸令印

城固令印

郫縣令印

惲左尉印

試守牟城長印

振威將軍

衝冠將軍之印	昭威將軍章	安遠將軍章	材官將軍章
關外侯印	關中侯印	雁門太守章	武力司馬
隴城護軍司馬	討難將軍	遂安長印	襄賁長印
振武將軍章	武奮將軍印	安西將軍章	冠軍將軍印

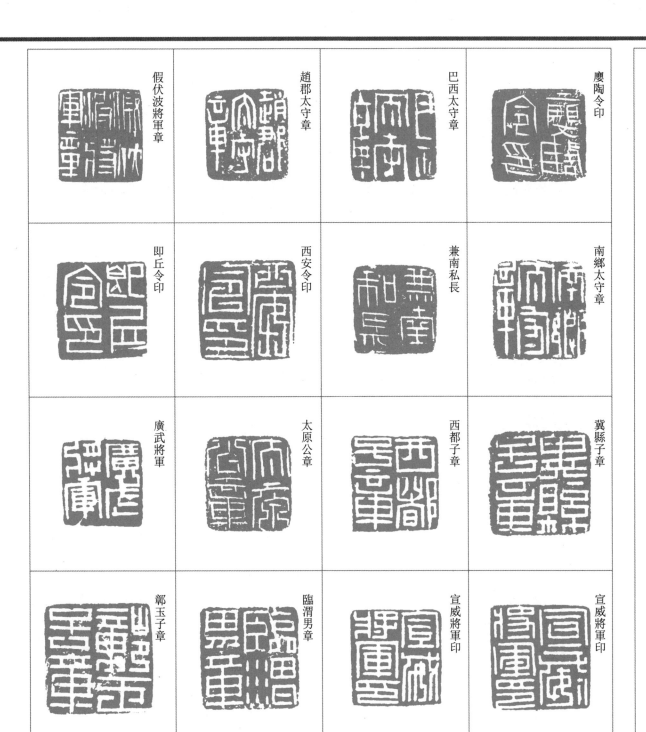

假伏波將軍章

趙郡太守章

巴西太守章

廮陶令印

即丘令印

西安令印

兼南私長

南鄉太守章

廣武將軍

太原公章

西都子章

冀縣子章

郖玉子章

臨渭男章

宣威將軍印

宣威將軍印

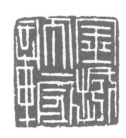

金城太守章

廣寧太守章

費縣令印

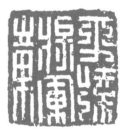

平遠將軍章

安昌縣開國男章

懷州刺史印

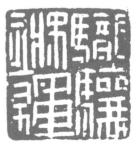

驍驤將軍印

盪難將軍印

掃寇將軍印

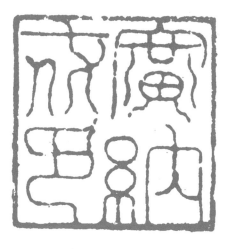

廣納府印

崇信府印

觀陽縣印

大業十一年七月五日造。

涪娶縣之印

唐安縣之印

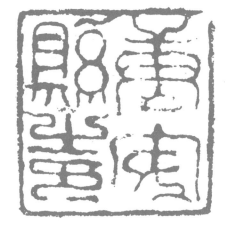

涪娶縣印。

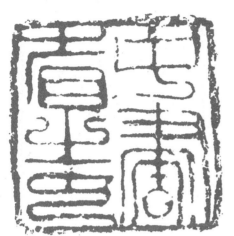

中書省之印

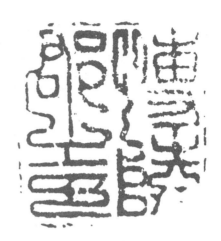

博陵郡之印

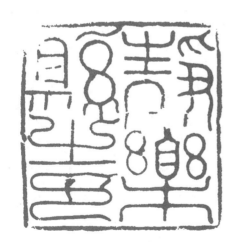

静樂縣之印

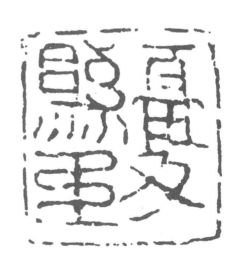

憂縣印

大毛村記

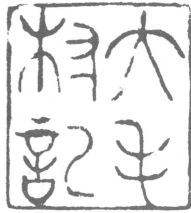

齊王國司印

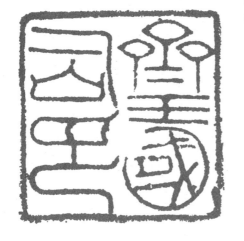

陝虢防禦都虞侯朱記

東安縣印

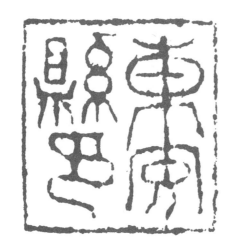

一厢都指揮記

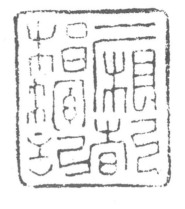

薊州甲院朱記

都綱庫給納部

寧晉引納朱記

秦成階文等第三指揮諸軍都虞侯印

義捷左第一軍使記

右策寧州留後朱記

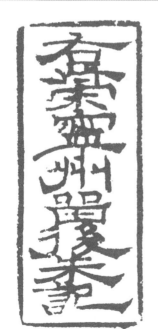

譚下都指揮記

州南渡稅場記

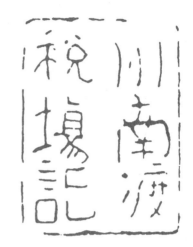

都檢點兼牢城朱記

元從都押衙記

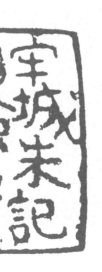

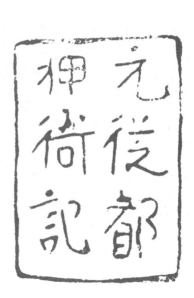

東關縣新鑄印

新浦縣新鑄印

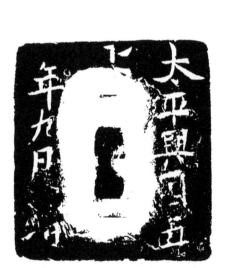

太平興國五年九月鑄。

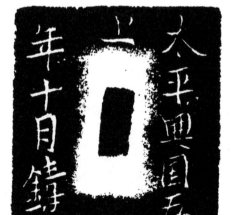

太平興國五年十月鑄。

新浦縣尉朱記

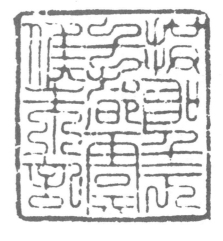

拱聖下七都虞侯朱記

端拱二年四月鑄。

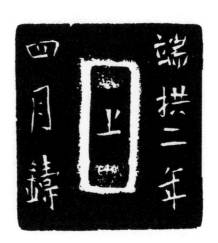

永定關稅新記

永静軍粮料院朱記

景德二年四月。少府監鑄。

神虎第二指揮第三都朱記

咸平二年九月。少府監鑄。

蕃落第五十二指揮第五都朱記

武衛第十六指揮第五都朱記

盧州都倉朱記

寧朔第□指揮第四都記

保捷第一佰三第六指揮使朱記

慶歷八年。少府監鑄。

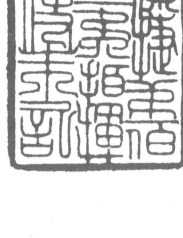

壯勇第五指揮使朱記

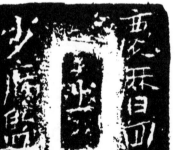

慶歷四年。少府監鑄。

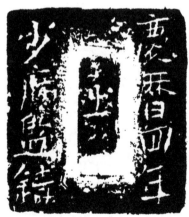

雄節第一指揮第三都朱記

元祐五年六月。少府監鑄。

平定縣印

熙寧三年。少府監重鑄。

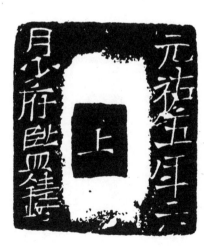

通道縣尉司記

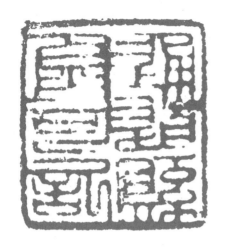

恩州饒陽鎮酒稅務記

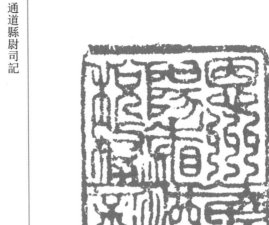

滑州監州西掃物料場銅朱記

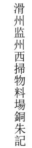
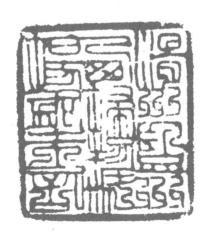

開州司寇院新鑄朱記

建炎谏官之印

左藏北库之印

建炎宿州军资库记

建炎後苑造作所印

鎮南軍節度使之印

紹興六年。文思院下界鑄。

宣撫處置使司隨軍審計司印

建炎四年二月日。宣撫處置使司行府鑄。

嘉興府澉浦駐扎殿前司水軍第一將印

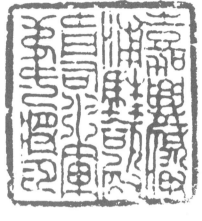

嘉定十六年。文思院鑄。

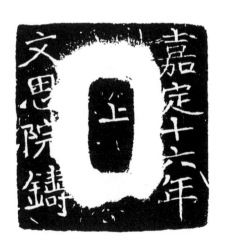

隴州防禦使印

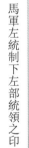

馬軍左統制下左部統領之印

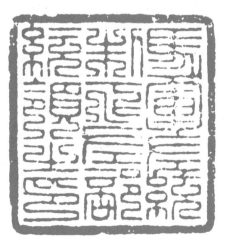

趙南康郡王府武康軍節使平陽□位記

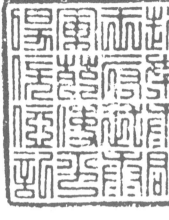

大師錢左相府之記

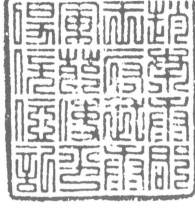

景定癸亥七月吉日。

北海開國陸伀之印

壽光鎮記

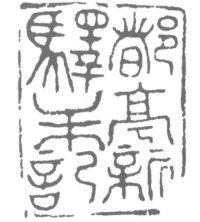

都亭新驛朱記

上清北陰院印

嘉興府駐扎殿前司金山水軍第二將印

德祐元年。文思院鑄。

鹰坊之印

鹰坊之印。内少府监造。

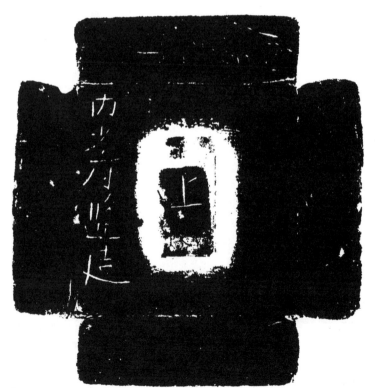

遼　安州綾錦院記

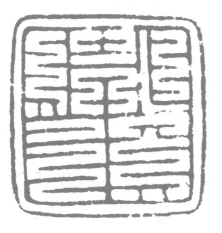

首領

西夏　首領

貞觀辛卯十一年。

工監專印

首領

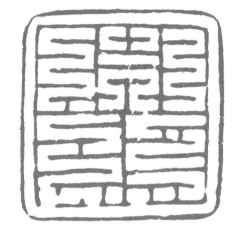

元德二年。袁堂盈設。

副統之印

副統約字之印

巡按司印

山東東路轉運司印

都彈壓印

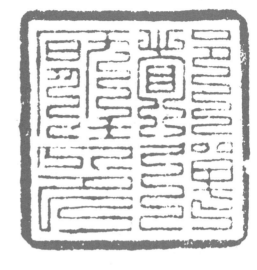

巡按之印

提舉城隍司印

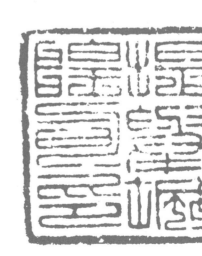

吉州刺史之印

征行都統之印

世阜縣酒務記
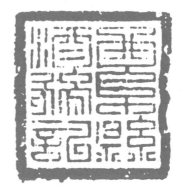

廣武縣酒務記
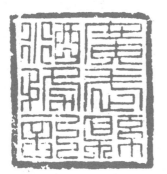

副總領印
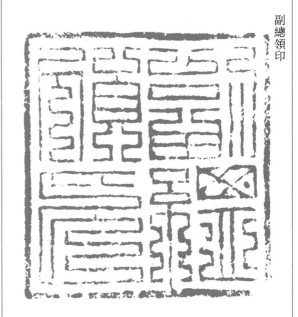

忠孝軍副統印

貞祐三年十一月日。山東東路行部造。忠孝軍副統印。

越王府文學印

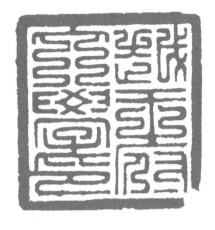

大安二年九月。禮部造。越王府文學印。

移相哥大王印

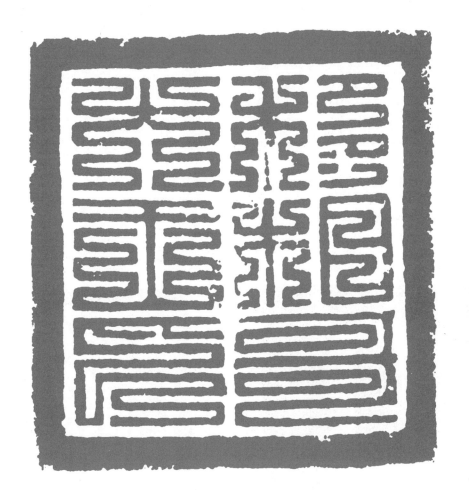

元國書印

益都路管軍千戶建字號之印

元國書印

中統元年十月日。行中書省造。

答鲁花赤之印

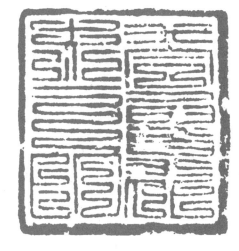

委差官印

管军千户印

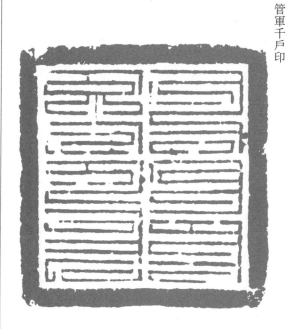

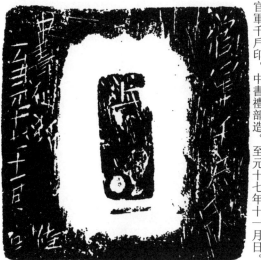

管军千户印。中书礼部造。至元十七年十一月日。

甘肃省左右司之印

北元　太尉之印

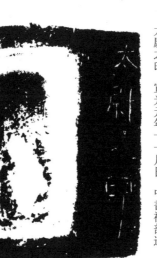

太尉之印。宣光元年十一月日。中書禮部造。

甘肃省左右司之印。天元五年六月日。中書禮部造。

瞿塘衛前千戶所百戶印

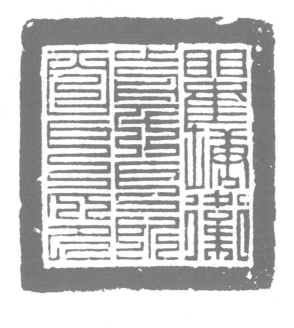

瞿塘衛前千戶所百戶印。禮部造。洪武十二年七月日。

沙字三十一號。

鎮江衛左千戶所百戶印

鎮江衛左千戶所百戶印。禮部造。洪武十五年四月日。寵字三號。

列山縣司之印

通山蘭府關防

碉門茶課司記

碉門茶課司記。禮部造。洪武十六年二月。儉字八百四十九號。

总统伊犁等处将军之印

湖南巡抚关防

鄧州僧正司記

钦天监时宪书之印

乾隆十四年七月日造。钦天监时宪书之印。礼部造。

乾字二千四十一号。

历代私印

　　私印是相对于官印而言的，是持印者个人身份的凭信。

　　秦的私印比官印略小，不受形制限制，灵活多样。印主人随身佩戴用于封缄文书、简牍，封泥和行使私人权责。材质为玉质，上雕吉祥灵物，鸟兽印钮。汉私印短时持有秦风，不受典章限制，印形、印文装饰都很自由，印文后加"之印""私印"等字样。魏晋两朝，章形沿袭汉代朱文以"汉缪篆体"或"悬针篆"入印。隋唐私印多仿汉印，以缪篆、隶书入印，印面放大，"印""章"等字改为"记"。宋代文人雅士为适合创作需要开拓了印文内容领域，制作了别名、字号印。一时的"斋馆印""藏印"蔚然成风。至此，印章的功能也从表达个人身份的信物转变成为文人雅士的玩物，为篆刻艺术奏响了序曲。

秦謹　李喜	女寅　女敳	張夫　趙癸印
大夫竃　李逑虎	楊嬴　趙胡	中烏　任朋

得之	張玥	韓窯	孫柳
王當	焦得	橋林	朼交
王觭	示燗	王嬰	王錡
衰當	藺捍	史向	笵脹

趙御	趙兢	趙髯	辮瑣
进耤　呂如	單于喜	竇昂乳	文女來
魏登	任李	任感	侯蒙
窑臧	南頴	呂長	紀蘭友　紀蘭多

徐鄉　王睴	張有	射官	姚禹
幹恒	隗圖	鄒嬰　郐攽	御梭
段狀	楊志	李宵	杜袞　楊馱
督光　瞿夫	楊亭處	王倬	執精

公軑胥	公孫舍	韓妥　公可窯	孟疾巳　秦瘛
桓不粱	視徒　王速	張啟方	司馬楼
中壹	敬事	相敬	敬　愼
安眾　和眾	思言敬事	宜民和眾	相思得志

衛孳	彭里	任井	獻
鄭安	樊擇	孫隱	任訛
張戍	張徹	張爍	張鑵
李款	李慶	李穰	郝犴

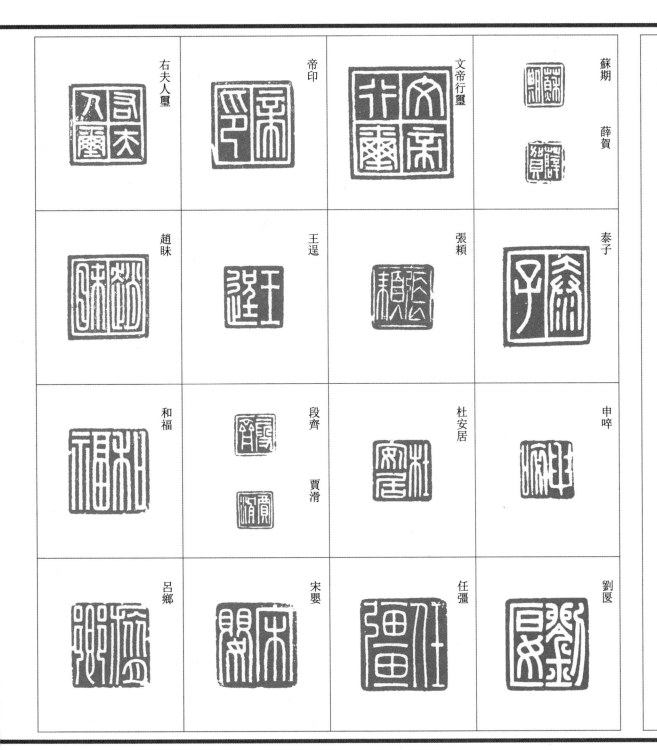

右夫人璽

帝印

文帝行璽

蘇期　薛賀

趙眅

王逞

張頼

泰子

和福

段齊　賈滑

杜安居

申啐

呂鄉

宋嬰

任彊

劉匽

楊愷	王極	王帯	尚勤
王籍	臣蘇	薛義	藥丹
蘇宋	韓得	顔嘉	顔謹
高改	公孫鄉	司馬隨	張功生

朱野臣

楊皮民

意諸己

啟餘虛

侯鉅志

司馬悍

司馬浬魁

傅敞

姚弘

姜鳳

子儀

孟應

孟樂

宗遷

尹咸

屈勝

張襃	張德	龐縱	廬都
郭憲	尹眉	汝平	衞延
鄭禹	鄒悥	郭建	郭常
杜綰	朱章	成田	陶光

李廣	李淫	李段	李絹
李譚	楊明	楊憲	樊寬
榮朝	棋瘳	焦木	王尊
王賢	田敞	盍帶	秦順

薛酆	董寬	葛襃	紀利

關便	諸誤	褚農	蒴惲

馬順	顔周	頓繪	韓賀

劉通世	高厲	齊調	鮑賞

淳于顯	衛常樂	宋奉光	南郭農
玉歐置	燕次翁	樂倚相	樊莫如
趙定國	秦莫租	蘇步勝	蘇益壽
周賢日利	上官克郎	郁陽壽	韓日安

吳昌印	周乘印	原賀印	櫟陽延年
曹元印	徐恁印	隨賀印	慶克印
林建印	李驪印	李友印	曹芒印
司馬綸印	新成武印	陽成房印	橋捐印

肖利印	薛常印	霍禹印	上官齊印
任相夫印	公息禹印	公孫昌印	公孫成印
公孫宮印	室孫譚印	馮廣意印	司馬敞印
曼胡宣印	張君林印	淳于閎印	王瞵君印

餘蒲根印	閻丘台印	秦君偉印	留安丘印
左咸印	房里唯印	楊曼唯印	馬丙辰印
史宜成印	呂諍阿印	席徵卿印	任充漢印
霍君直印	趙賢友印	董延壽印	吳安定印

左長樂印	張安居印	孫部適印	姚佳君印
陳福至印	郭廣都印	郝留君印	彭君俠印
李萬年印	朱奉德印	成若君印	陽安世印
段常便印	范伊尹印	樂廣漢印	常建德印

井綰之印	中孺之印	麋長生印	高便上印
吁帶之印	周擾之印	刑忘之印	但譚之印
段奉之印	唐褒之印	呂光之印	史矢之印
王擇之印	王遂之印	王遷之印	孫安之印

孫延之印	屈建之印	帶恭之印	麻敞之印
張友之印	張寄之印	張誼之印	張譚之印
徐彊之印	郭敞之印	郭德之印	陸林之印
曾勝之印	李敖之印	李壽之印	樂至之印

孫鳳私印	孟閔私印	孔賢私印	石易之印
虞成之印	莆定之印	羊信之印	紀賈之印
丁昭私印	齊安之印	高起之印	趙聖之印
元漢私印	侯備私印	三畏私印	丁臨之印

劉崇私印	劉友私印	刑竝私印	兒遵私印
史守私印	史循私印	史克私印	劉林私印
吳諟私印	吳壽私印	吳行私印	呂襄私印
夏安私印	唐蒼私印	周鳳私印	周眞私印

王光私印

莊武私印

蒲舒私印

孫欣私印

孫議私印

孫讓私印

孫鎮私印

宋賀私印

宋忠私印

宣良私印

尹勳私印

尹意私印

崔衍私印

張譲私印

張可私印

張望私印

郝光私印

鄒賽私印

陳襃私印

陶竝私印

奉惴私印

曲昭私印

李仁私印

李忠私印

李崴私印

格金私印

楊嚴私印

楊蒲私印

樂唐私印

成欽私印

焦鴻私印

熊祿私印

田商私印	甘承私印	董宏私印	董博私印
荏況私印	糶帶私印	石咸私印	留放私印
蕴融私印	蘇就私印	蘇通私印	蘇參私印
靳豐私印	趙福私印	趙廣私印	費志私印

成護印信	劉參信印	成安侯家私印	魏閔私印
劉憲	馮推	張壽之印信	大利
張丑印	趙通	趙政	楊整
張合私印	王文之印	靳益壽印	韓蓋郎

上官樂印	薪中治單	公孫陽成	尹乃始
任萬歲印	王女巳印	張果成印	單久君印
郭章之印	左遂之印	祁萬歲印	任建德印
楊德之印	杜樂之印	慶安之印	郭誼之印

壽成	郭安私信	郝光之印	王當之印
公乘舜印	魏大功	田恭印	程竃
郭襄私印	徐賽私印	龐承私印	孫駿私印
弭佗私印	緁仔妾娟	王歆私印	杜臨私印

出利	日利	日利	出入日利
長年	長樂	勇剑私印（两面印）	徐口（两面印）
朱安私印（两面印）	羌孟·臣阵（两面印）	公孫買臣·公孫長卿（两面印）	張弱·張樂（两面印）
胡係·臣係（两面印）	侯窮·臣窮（两面印）	長利（两面印）	宮買·臣買（两面印）

侯定國·臣定國（两面印）

司馬奉親·司馬功伯（两面印）

張臨郡·張長卿（两面印）

韓遫·臣遫（两面印）

利行·大年（两面印）

張畢·張幼卿（两面印）

邯鄲堅石·堅石之印（两面印）

公孫獲·公孫少孺（两面印）

周兄·周駕（两面印）

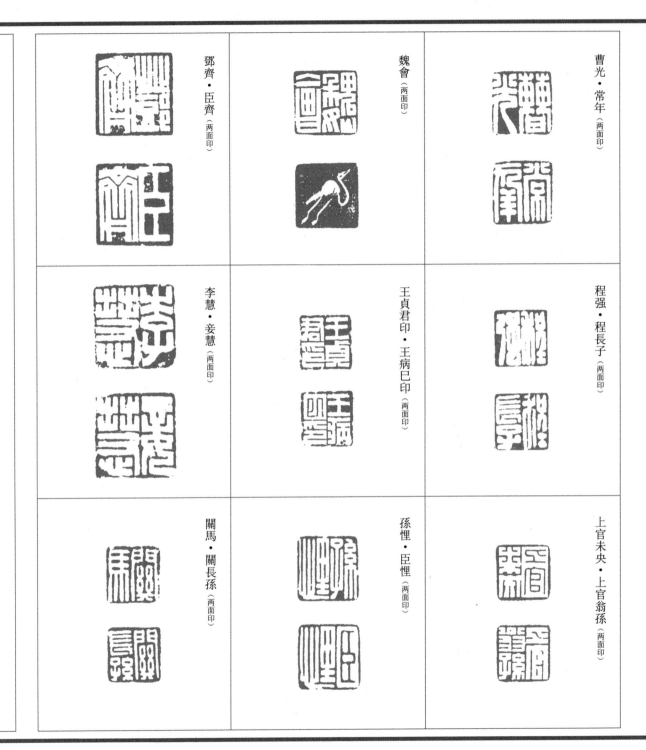

曹光・常年（两面印）

程强・程长子（两面印）

上官未央・上官翁孙（两面印）

魏會（两面印）

王貞君印・王病巳印（两面印）

孫惺・臣惺（两面印）

鄧齊・臣齊（两面印）

李慧・妾慧（两面印）

關馬・關長孫（两面印）

李步昌·臣步昌〈两面印〉

任樂成·家信私印〈两面印〉

傅為·傅中孺〈两面印〉

張君憲印·張捐之印〈套印〉

日光·出利〈两面印〉

趙可之印·臣可〈两面印〉

曹廣印·曹少卿·臣廣〈套印〉

蘇子賓印·蘇勃私印〈套印〉

戚齊私印·戚子回印〈套印〉

商棬私印	富里略唯印	鞠杜（两面印）	齊（两面印）
李黑（两面印）	張偃（两面印）	期楚（两面印）	陳通印·陳穉君（两面印）
董通（两面印）	曹亭耳（两面印）	閔戊（两面印）	丁丗故（两面印）
張忠臣（两面印）	利出（两面印）	日年（两面印）	日光（两面印）

劉龍印信・劉龍・順承〔套印〕

張震

張震白疏

張震白箋

臣震

張震

張震白箋

〔六面印〕

孫敏印信・孫敏白記・伯孫〔套印〕

段羌印信

郭廣印信

李遵印信

趙遷印信

劉茂

檢竊

臣茂

劉茂封信

印完

（六面印）

蔡种印信

劉茂言事

韋暘印信

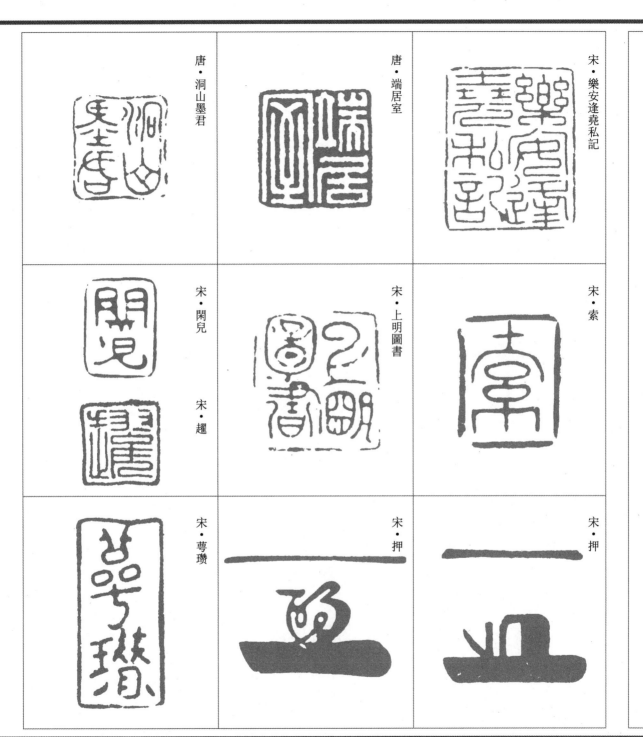

唐·洞山墨君

唐·端居室

宋·樂安逢堯私記

宋·閑兒　宋·趓

宋·上明圖書

宋·索

宋·蕚瓚

宋·押

宋·押

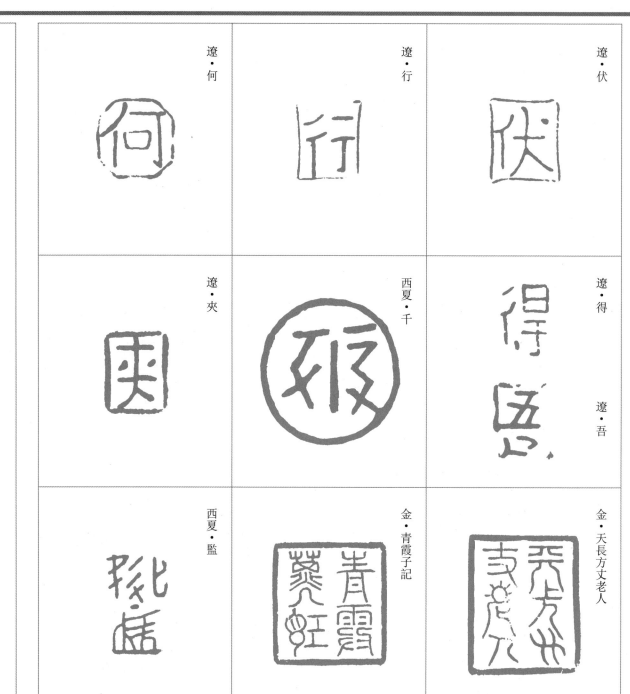

遼·何

遼·行

遼·伏

遼·夾

西夏·千

遼·得

遼·吾

西夏·監

金·青霞子記

金·天長方丈老人

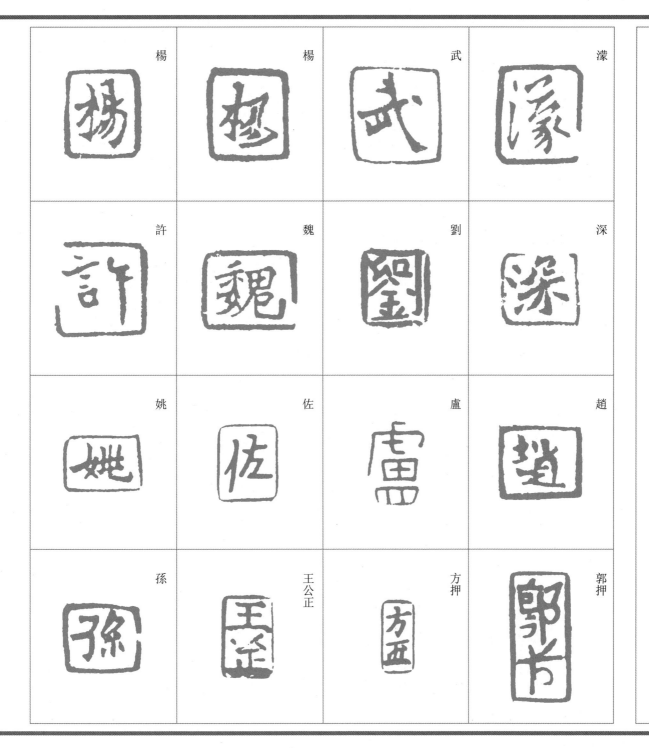

楊

楊

武

濛

許

魏

劉

深

姚

佐

盧

趙

孫

王公正

方押

郭押

吕押	宋押	馬押	侯押
孟押	孫押	高押	魏押
张押	湯押	张押	武押
司押	李押	尚押	沙押

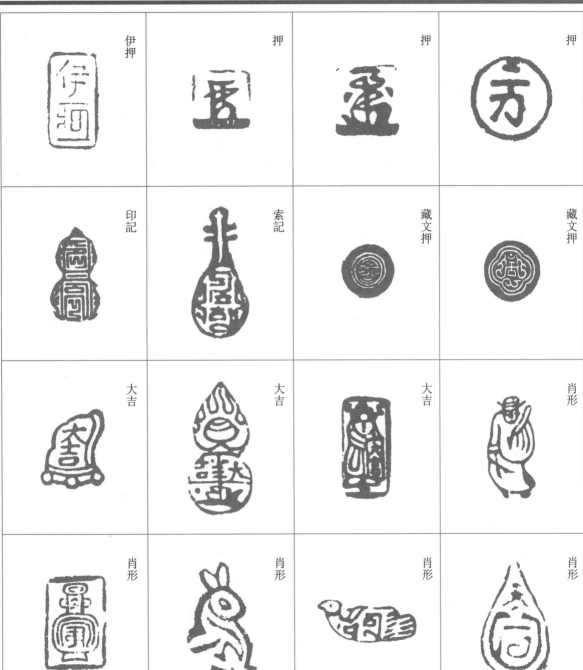

伊押	押	押	押
印記	索記	藏文押	藏文押
大吉	大吉	大吉	肖形
肖形	肖形	肖形	肖形

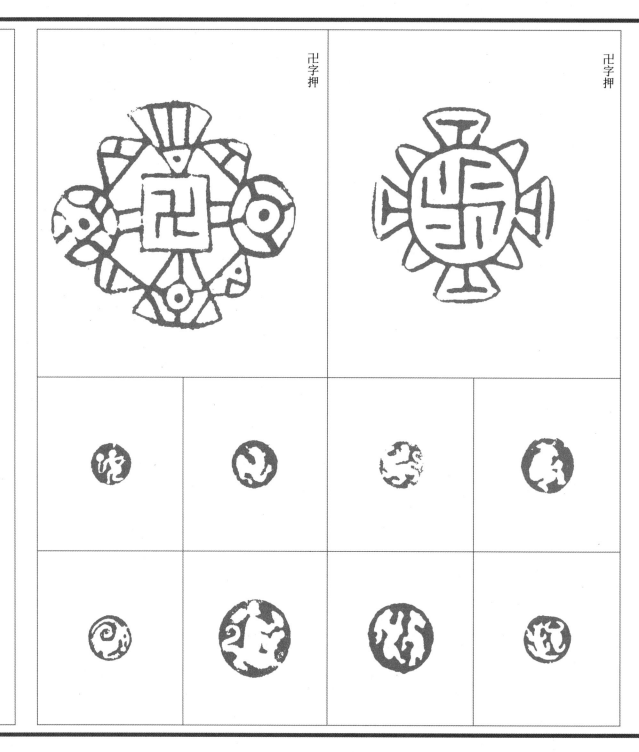

卍字押

卍字押

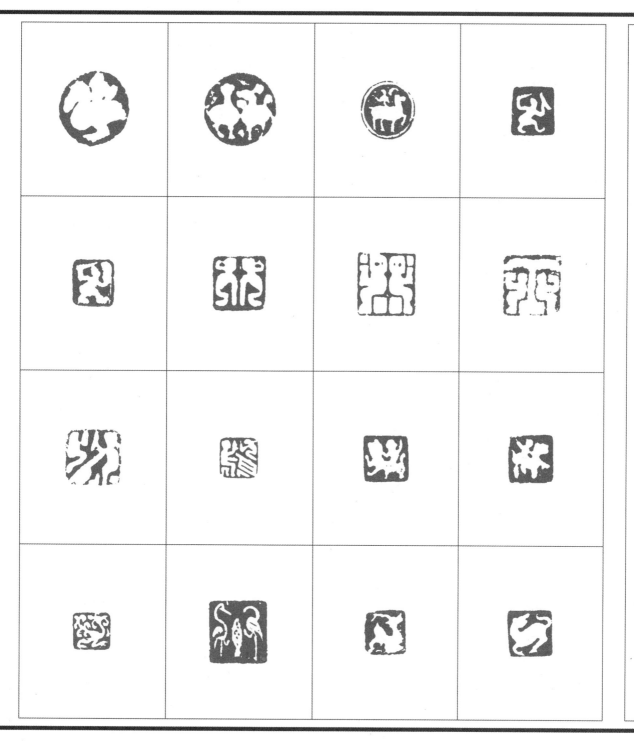

以追求"美"为创作动机的印章集为：

"唯美" 篇 ②

印之佳者有三品：神、妙、能。然轻重有法中之法，屈伸得神外之神，笔未到而意到，形未存而神存，印之神品也。婉转得情趣，稀密无拘束，增减合六文，挪让有依顾、不加雕琢，印之妙品也。长短大小，中规矩方圆之制，繁简去存，无懒散局促之失，清雅平正，印之能品也。有此三者，可追秦汉矣。

（明·甘旸《印正附说·印品》）

……刀之妙，必能言之，口不能言之；口能言之，言不能尽之。神乎、神乎！其天下之至妙、至妙者欤！

（明·周应愿《印说·神悟》）

不著声色，寂然渊然，不可涯涘，此印章之有禅理者也。……尝之无味，至味出焉，听之无音，元音存焉，此印章之有诗者也。

（明·沈野《印谈》）

文彭、何震及明清"徽宗"诸名家

　　文彭是有史料记载的第一个用石刻印之人，提出"印宗秦汉"之艺术主张，使印坛面目为之一新。何震是其艺术主张的追随者与实践者，二人并称"文何"，开文人篆刻之先河，被后世尊为流派印章之"开山鼻祖"。

　　何震是徽州人，以何震等篆刻名家为中心形成的徽州印人群体，人称"徽派"。后世继承"徽派"之长，变革创新的徽州印人创立的各个流派都宗法"徽派"，称为"徽宗"。

　　明清以来，"徽宗"代表人物还有：梁袠（千秋）、金一甫（光先）、苏宣、赵宧光、汪关、程邃、高凤翰、沈凤、董洵、巴慰祖、胡唐等诸名家。

文彭·七十二峰深處

文彭

文彭·畫隱

文彭

壬戌春。文彭。

傳撲堂藏。高野侯觀。

眉公妮古錄謂。文五峰有畫隱印。此刻刀法古茂。為文氏遺物無疑。

望菴屬記之。褆。

琴罷倚松玩鶴。
葛氏晏盧珍藏王褆拜觀

余與荊川先生善。先生別業有古松一株。畜二鶴

于內。公餘之暇。每與余嘯傲其間。撫琴玩鶴。洵可樂也。余既感

先生之意。因檢匣中舊石篆其事于上。以贈先生。庶境與石而俱

傳也。時嘉靖丁未秋。三橋彭識于松鶴齋中。

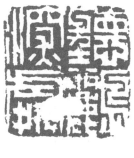

何震・聽鸝深處

何震・雲中白鶴

甲辰二月作于松風堂中。何震。

何震・阿葵

長卿。

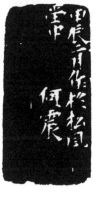

王百穀兄索篆
贈湘蘭仙史。
何震。

當湖葛氏傳樸
堂珍藏精品。
古杭王禔獲
觀。敬識眼福。
戊寅七月。

何震・查允揆舜佐氏　主臣震。

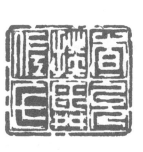

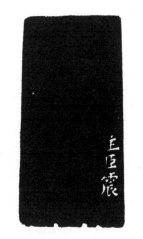

梁裹 · 西泠漁隱

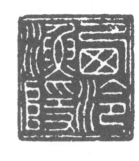

梁裹 · 聊浮游以逍遙

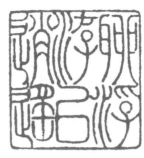

梁裹 · 聊逍遙以相羊

梁裹 · 蘭生而芳

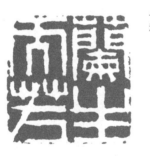

乾隆甲午十一月八日。廣陵市
上得此印。凡書畫得意之作鈐
之。或曰。千秋侍姬韓約素代作。
銅官山民蔣仁記。

乾隆癸卯十二月八日。潤身觀。

此印山堂購自揚州。倪君小迂
迄得之。以遺其母夫人。夫人
工詩。當集閨秀。結社聯吟。
每有投贈詩箋。必用此印。此
人此事洵可傳也。夫人姓蘇氏。
諱蘭。癸卯十二月十一日燈下
秋崖記。

後癸卯廿三年。沈欽 · 韓周灝
同觀。
千秋。

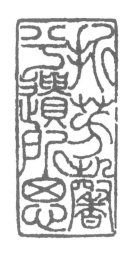

梁袠・折芳馨兮遺所思

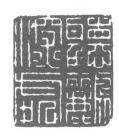

梁袠・聽鸝深處

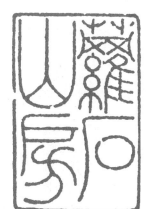

梁袠・蘿石山房

梁袠・東山艸堂珍玩

文壽承氏篆刻畫隱二字。胡可復得於江陰之賈肆中。刀文遒勁古雅。直逼兩漢。乃復命和東山艸堂於其一面。予慚手腕遠不及壽承。而與之并列。不幾東施愁子。然想遊創之時。距今且四十載。而使予得學步後塵。亦可遘也。丙申秋日。千秋梁袠記事。

金一甫·故成平侯私印（摹刻）

金一甫·孟尝君印（摹刻）

金一甫·疢疾除永康休萬壽寧（摹刻）

金一甫·孫賜（摹刻）

金一甫·孫玼（摹刻）

金一甫·晉烏丸率善邑長（摹刻）

金一甫·研癖（摹刻）

金一甫·淳于德（摹刻）

金一甫·臣馥（摹刻） 錡强良（摹刻）

苏宣·漢留侯裔

漢留侯裔，蘇應制篆。

苏宣·作箇狂夫得了無

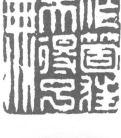

嘯民。

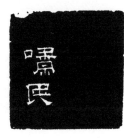

苏宣·流風回雪

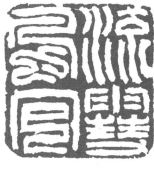
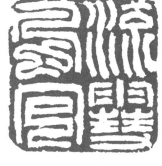
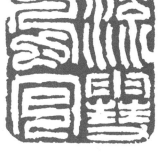

蘇嘯民。

苏宣·深得酒仙三昧

嘯民。

苏宣·李流芳印

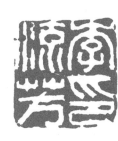

長蘅

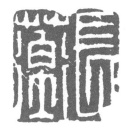

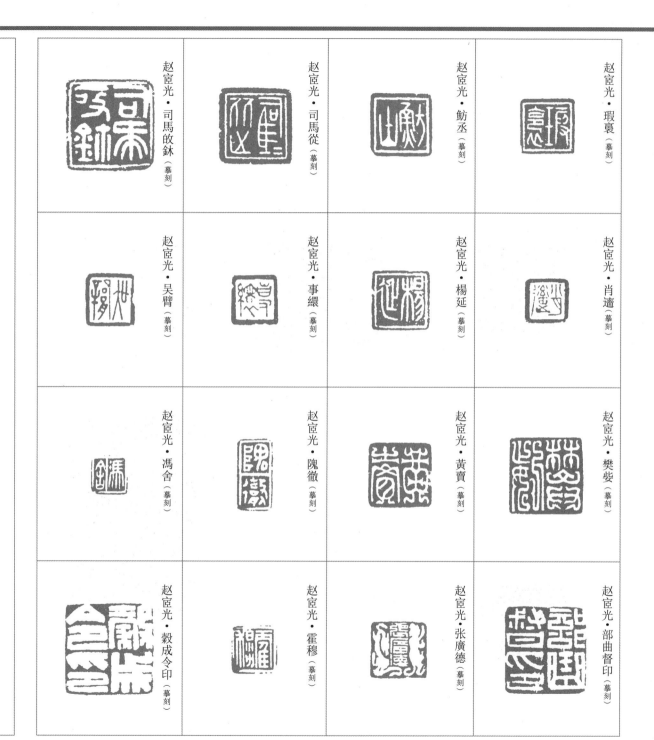

赵宧光·司馬敧鈢（摹刻）

赵宧光·司馬從（摹刻）

赵宧光·鮀丞（摹刻）

赵宧光·瑕襄（摹刻）

赵宧光·吳臂（摹刻）

赵宧光·事繯（摹刻）

赵宧光·楊延（摹刻）

赵宧光·肖遙（摹刻）

赵宧光·馮舍（摹刻）

赵宧光·隗徹（摹刻）

赵宧光·黃賈（摹刻）

赵宧光·樊婓（摹刻）

赵宧光·毅成令印（摹刻）

赵宧光·霍穆（摹刻）

赵宧光·張廣德（摹刻）

赵宧光·部曲督印（摹刻）

赵宧光・申徒朗（摹刻）

赵宧光・王莽書（摹刻）

赵宧光・程竉（摹刻）

赵宧光・關中侯印（摹刻）

赵宧光・關内侯印（摹刻）

赵宧光・鄭市（摹刻）

赵宧光・肖生（摹刻）

赵宧光・鎮南軍假司馬（摹刻）

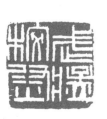

赵宧光・武猛校尉（摹刻）

汪关·廪公

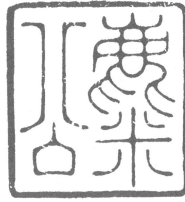

汪关·汪關之印

汪关·消摇游

汪关·汪關之印

萬歷甲寅二月。作於琴河水榭。汪關。

汪关·歸文若

汪关·嘉遂之印

汪关·程嘉遂印

汪关·漢成（摹刻） 休孺

汪关·季常（摹刻）

汪关·王鎬（摹刻）

汪关·孝朔（摹刻）

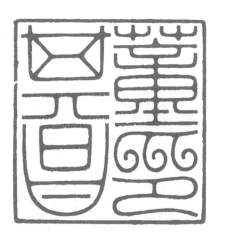

汪关·董玄宰

汪关·秉忠（摹刻）

汪关·尃孟（摹刻）

文彭、何震及明清『徽宗』诸名家·汪关

汪关·董其昌印

汪关·汪東陽印　汪杲叔

汪关·周智卿

汪关·汪尹子

汪关·尹子

汪关·歸奉世印

汪关·程孟陽

汪关·秦德安印

汪关·張聖如

程邃·蟫藻阁

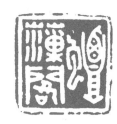

元谅先生索篆。
久而未應。適
得佳石。作
此呈上。求教
正。庚戌十月。
程邃。

程邃·徐旭齡印

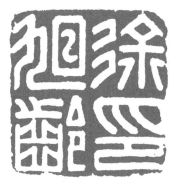

程邃。

程邃·少壯三好音律書酒

垢道人。程邃。

程邃·竹籬茅舍

程邃。

高凤翰‧家在齊魯之間

家在齊魯之間。

康熙壬寅。

南村。

余嘗見南阜山人印譜中有此印。
筆法刀法極愛其妙。辛酉亂後。
適於古玩肆中見之。崩壞不堪。
用價購之。就其殘

缺處重加磨弄。所幸篆文無損。
供之案頭。如對良友。特勒此以
誌之。奚書。

高凤翰·擘琴

高凤翰·左臂

高凤翰·高凤翰印

高凤翰·凤翰

沈凤·纸窗竹屋灯火青荧

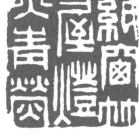
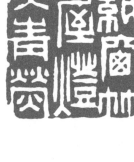

高凤翰·丁巳残人

高凤翰·左军痺司马

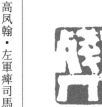

蓉江沈凡民臨周笠園此印凡四。一贈吾師彭南昌先生。一贈僕。一贈新建好友裘魯表。而自留其一。屬澍書其事。甲午立夏一日。記於京師。

沈凤·复堂

高凤翰·直沽渔隐

補羅外史沈鳳鐫於昭陽。

青來四兄囑。仿明人意。小池。

董洵·十三研齋主人

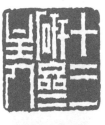

嘉慶己未春。仿明人筆意於邗上。小池。

董洵·翁力綱

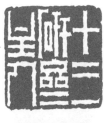

小池。

董洵·直沽漁隱

青来四兄嘱。仿明人意。小池。

董洵·劉墉

嘉庆辛酉十二月雪中作。董洵。

董洵·和神當春

钱丁先生有西湖禅和一印。别饶古趣。兹仿其意刻此。识者鉴之。小池董洵并记于鄂渚。癸卯九月。

董洵·曾经沧海

嘉慶己未暮春。作於吳門舟次。小池。

胡唐·陳啟湘印

孔璋才調本翩翩。記室聲華及妙年。久羨工書名入聖。偶逢中酒態如僊。眼空憶風水相遭是舊緣。云泥有為非空忆。風水相遭是舊緣。几度开缄劳问讯。芜词聊用答缠绵。奉寄芸坡大兄之作。并刻于此。胡唐

胡唐·少韓

孤館孤館。無奈更長夢短。連朝有約。應來共泛蒲桃酒。杯杯酒。杯酒獨酌。難開笑口。胡唐期芸坡大兄不至。戲為轉應曲。

巴慰祖·櫟陽張氏

慰祖。

巴慰祖·東魯布衣

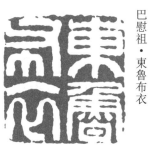

慰祖。

『西泠八家』及『浙派』诸名家

　　『西泠八家』是指清代以杭州为中心，以丁敬为首的篆刻流派。代表人物有丁敬、蒋仁、奚冈、黄易、陈豫钟、陈鸿寿、赵之琛、钱松，也称『浙派』。对篆刻史影响深远。篆法常参隶意，刀法善用切刀。方中有圆，苍劲质朴，古拙浑厚，别具面目。

　　『浙派』诸名家：张燕昌（1738—1814）、高垲（1770—1839）、高日濬（？）、杨澥（1781—1850）、赵懿（？）、胡震（1817—1862）、严坤（？）、江尊（1818—1908）。

清勤堂梁氏書畫記

甲戌三月。為蔛林老先生篆刻。丁敬。

汪士道印·性存（两面印）

敬叟。

丙申春。丁晉卿以其先人鈍丁先生所刻面面印見贈。其文一曰汪某印。一曰性存。適余兒大敬未氏。與性存二字有合。遂以命之。並記數語。俾收藏焉。秋亭。

宝所　钝丁。

曙峰詩畫　庚辰冬。敬叟為象昭賢友作。

庚辰冬敬叟為象昭賢友作

盧文詔圖書印　鈍丁叟。為紹音世兄。

鈍丁叟為紹音世兄

純禮坊居人　荔帷所居。宋純禮坊也。製印記之。鈍叟。

荔帷所居宋純禮坊也製印記之鈍叟

袁匡蕭印

六六翁丁敬。為止水中翰契友。此仿漢人朱文之出于搥鑿者。

止水中翰契友
此仿漢人朱文
之出于搥鑿者

六六翁丁敬為

無夜吟艸

無夜大兄。以
長歌乞余印章。
並要次韻。亦
佳話也。刻此
以贈。

乾隆戊寅臘八
日。孤雲石叟
並記于柯古軒。

荔帷

王氏寶日軒書畫記

茹古齋印

茹古兩言。惟好學敏求之士。
當此為不愧。蓋輝光根于篤實。
沽名者。未可同日語也。作此
印以供玩味。亦常見古人之有
以起予耳。

乾隆戊寅三月。丁敬篆刻于無
所住菴。年六十有四。

包氏梅垞吟屋藏書記

印記典籍書
畫。刻章必
欲古雅富麗
方稱。今之極
工。如優伶典
幟耳。烏可。

壬午冬日。鈍
丁叟製。應采
南吟侶之請。
時年六十有
八。

汪憲

扇頭箋尾。印之雅便。莫連珠若文衡山。自能刻印。年及百歲。箋扇只此。亦可見其行已有矩處也。甲申夏。鈍丁叟。

阿同

蘇子由。小字同叔。坡公呼之曰阿同。元穎世兄。名曰同書。而與子由生年同值于卯。因求予刻阿同石章。慕蘭景廷洵後學之事。予故樂副其意。敬身記。

蘇子由小字同叔坡公呼曰阿同。元穎同冗穎世兄各同石同曰同于子由生年同伯王作同求刻阿同卯。因求予刻阿同石章。慕蘭景廷洵後學之事。予故樂副其意。敬身記。

荔帷

鈍丁仿秦人小印法。

诗正

己卯。鈍丁製于硯林。

承齋藏書

西湖禪和

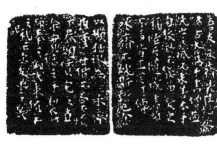

吾友承齋先生。恬淡嗜古。
尤篤于書。增益先世之藏。
必求善本。手自校勘。不
貸苗髮。史稱。陸天隨藏
書雖不多。皆正。定可傳。
承齋不愧斯語已。余
以懶拙。謬為承齋推重。
每借。不吝不煩下。春明
賃宅之直。余實德之。手
製此印。奉之。聊代束脩
羊之禮雲爾。
友弟丁敬記。

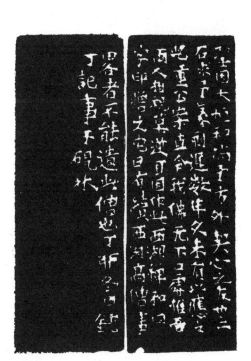

聖因大恒和尚。予
方外契心之友也。
二石求予篆刻。遲
數年久未有以應之。
此重公案。直令我
佛無下口處。惟吾
兩人相視莫逆耳。
因作此西湖禪和四
字印贈之。它日有
續西湖高僧事
略者。不能遺此僧
也。丁卯冬日。鈍
丁記事于硯林。

硯林丙後之作

竹解心虛是我師

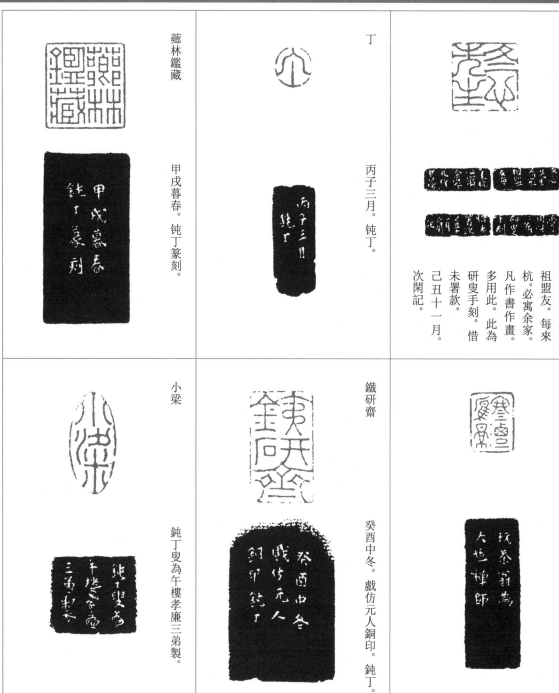

蘋林鑑藏

甲戌暮春。钝丁篆刻。

丁

丙子三月。钝丁。

冬心先生

冬心先生為家祖盟友。每來杭。必寓余家。凡作書作畫。多用此。此為研叟手刻。惜未署款。己丑十一月。次閑記。

寒潭雁影

玩茶翁為大恒禪師。

小梁

钝丁叟為午樓孝廉三弟製。

鐵研齋

癸酉中冬。戲仿元人銅印。钝丁。

小山居

小山居三字。龔田居
禦史書贈武林岱瞻何
先生者。其孫東甫。
乞予刻印。孝思篤矣。
予為瞽神刻此。實得
意作也。敬叟并記

芝里

荔帷解得老夫篆刻無法之法。
以詩來謝。相應之速。且要次
韻。並刻印石。亦佳話也。因
如其
請。曹倡。爛銅破玉好光輝。
多謝神斤大匠揮。不比三年刻
楮葉。先生應咲宋人非。丁次
韻。石章刻就石生輝。絕似朱
絃信手揮。卻咲解人千
未一。說難吾久是韓非。戊寅
三月。敬老人記于硯林。

两峰十二橋人

尚山社友。以邛竹杖來贈老夫。
並賦六字斷句。見示。既依韻答之。
復刻此印。奉酬雅意。乾隆癸酉。
秋後二日。硯林丁敬記事。

明中白事

丁居士為焎虛禪師。

焎虛中圖書

明　中

梁元穎氏

鈍丁。

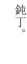

硯林亦石

庚辰七月。鈍丁自製。

蓛林

甲戌三月。鈍丁篆刻。

衛叔

敬叟為寶所甥。

曹芝印信

六朝鑄式。為莖九良友仿造。敬身記。

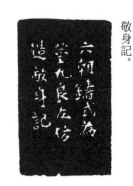

鬒

鈍丁為汪鬒製。面如滿月。半月皆鬒也。此印擬之。

太堆　　　　　　鈍丁。

陳　　　　敬叟為象昭作。

黃模　　　　鈍丁叟為相圃賢友。

汪魚亭藏閱書

甲申。敬身刻。贈魚亭素
交老先生文房。

藝圃故事　　鈍丁戲仿程穆倩法。

揚州羅聘　　敬叟為遜夫製。壬午冬。

茹古

密菴方高士。粹然之品欵。詩文書法。皆遠擅古人之塲。而鑒賞好古。更與予有水乳契也。作此貽之。敬身記。

鴻

辛巳十月。為可儀甥仿文衡山作兩面印。敬叟記。

柬圖

柬。古揀字也。彼守說文云云者。未知二五之即一十耳。硯林老人作並記。

寶晉

山舟藏禊帖絕異。予定臨出米老。因仿寶晉小印。脫略形模。亦同米臨此帖耳。敬叟。

亦耕

癸未春。正月。硯頑叟刻於硯林。

癸未嘉平月記頑叟刻于硯林

蘭林讀畫

□□集繡谷亭。小谷六兄出觀宋元人真跡。茶□永日。頗契予懷。菫浦曰。何不篆一印以記樂事。予諾其言。乃為欣然作此。庚辰。丁敬并記。

汪彭壽靜甫印

靜甫以此石求老夫篆刻。留案頭者甚久。今日偶為作之。頃刻而就。猶勁風之掃薄靄也。識者若未見石。當以玉章目之耳。戊寅三月。敬叟記。

胡姓翰墨

余昔藏米元章真迹六十字。後用朱文米姓翰墨印。蓋公自刻者。今仿弗之。鈍丁。

此丁鈍翁仿米老作。其勁銳如李將軍射虎。箭鏃入石。誠胡姓家寶也。胡姓失之。沈學士朗亭得之。持贈家秋農叔祖。印蓋得所歸矣。己酉冬。同客長興。出以見示。余手拓之。並紉顛末。以志印之輾轉相遇。噫。人生遭際。大都如斯印耳。富春胡震記。

樊謝後人

余堉屬繡周。課文之餘。時攻有韻之言。每以所作就正老夫。其致思用筆。騀騀日有家法。深喜吾友樊榭先生之有後。而吟事繼起之有人矣。因刻此印贈之。樊榭有靈。知必凌雲莞爾不已也。時乾隆戊寅三月。敬叟篆刻並記于無所住菴。年六十有四。

同書

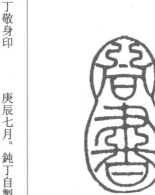

此印依宋樣。不差豪黍。書字亦仍之。同字以商鍾上配之。山舟解人。非合作書知不輕用也。敬身叟並記。

丁敬身印

庚辰七月。鈍丁自製。

周駿發印

丁敬身篆刻。贈亦耕孝廉端友。

赤耕孝廉端友

丁敬身篆刻贈

包芬

辛巳秋。鈍丁為梅垞契友作。

梅垞

玩茶叟漫作於古硯林中。

袁氏止水

煙雲供養

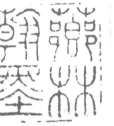

敬身

密盦秘賞

蘭林翰墨

己卯秋月。鈍丁篆刻。

密庵方君。自揚來舍。
以宋搨九成宮見示。
並贈唐墨一枚。太古
之色。撲人眉宇。因
老夫所夢想欲

得而不可得者。一旦
方君得之。慨焉來贈。
綢繆慰藉。吾喜可知。
炙硯燒燈。

輒為篆此。但恨衰遲
日甚。心目廢然。未
足稱報瓊意耳。乾隆
辛巳冬日。六十七叟
丁敬記于仙林

橋東之寓齋。

何琪之印・東甫（两面印）

琪為東方之美。見爾雅。甫為男子美稱。因刻二字。東甫吾友。名者實實。東甫勉之。敬身叟并識于硯林。

石泉

施秀才石泉世兄。作長歌一篇。求老夫篆刻。瑰麗跌宕。極為可喜。并請附刻其歌于石。以記雅事。蓋嗜老夫歟字。多多益善耳。恨日昏手強。老態頓加。此歌幾周一石。良非易易。因以余近作五律一首。附刻之。使後之人知老夫今日況味。亦可喜也。且字約略百有六十餘。亦足以塞石泉之雅好矣。如何。如何。杖藜隨曉步。黃落又秋風。老覺時光速。貧諳世態工。坐深憐止水。望迴託冥鴻。江白山青外。朝暾正上紅。乾隆丁丑冬日。敬身叟并誌于古硯林。

屬誌黼印　庚辰六月。敬叟手刻。

石畬老農印

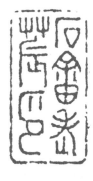

王文成公。有陽明山人朱文長印。奇逸古雅。定出勝流。今仿其式。奉玉笋尊丈老先生清鑒。又奉贈五言律詩一首。附刻印石。以求教定。

詩曰：

婆娑玉笋叟。老筆峻韓門。豈以巍科重。居然大雅存。寒松姿轉聳。雲夢氣猶吞。絕聽真堪樂。多年靜世誼。

乾隆己卯冬日。丁敬頓首上。

此丁丈得意之作。今歸予齋。戊戌九月。蔣仁記。

且隨緣

余新卜居祥符佛寺之西。素心良友。朝夕過從。頗有品茗鬥句之樂。一日。恒開士以龍泓小集圖見贈于余。筆墨高遠。頗契予懷。作此奉酬。并誌一時雅事。六十八叟丁敬。

南徐居士

玩茶老人鈍丁子。篆刻於無味齋中。

杉屋吟笺

辛巳冬。刻贈杉屋契友。敬身叟記事。

上下釣魚山人

上下釣魚山。見趙松雪吳興
山水記中。紀南吾友愛之。
欲為其地漁長求刻石章。豈
將浮家泛宅。苕霅閒耶。垂
綸鼓枻。吾亦樂之。紀南其
從我乎。
丁丑八月。敬老人并記。

咸豐十年七夕。青田端木百
祿・上虞徐三庚。同觀于越中。

辛酉二月。
趙叔儒曾觀于滬。

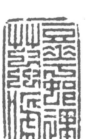

豆華邨裏艸蟲嘯

達夫先生自題秋艇載詩
圖。有一路長吟誰與和。
豆花村裏草蟲啼。深得
唐賢三昧。當與南村素
心人共相欣賞。因
以石章仿漢人刻銅法贈
之。亦印林佳話也。丁
敬身記。七十一歲。

启淑私印

丁鈍丁作。

結習未除

鈍丁作于硯林。

無事僧

龍泓外史為大恒和尚作。

烎虛

鈍丁。

方輔私印

龍泓外史為密菴先生刻。

吳玉墀印

丁敬身為蘭林六兄。

王容大氏

硯林。

東父

鈍丁叟。

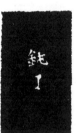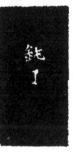

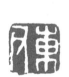

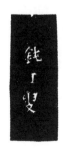

何琪東父·小山居士（两面印）

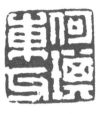

敬叟為東甫作兩面印。朱同朱用。白同白用。此古法也。庚辰四月。記于硯林。

千頃陂魚亭長

仿漢官印刻銅法。鈍叟記。

方君任

鈍丁篆刻于無所住菴中。

陸飛起潛

陸秀才。解人也。老人为仿汉人搥鑿。敬叟记。

寓意于物

此昌化石。余从未措手。今为桐君老友破例。一似遠公之過虎溪。亦可以一咲也。丁敬记。

養素園

園在北郭歸
錦橋之南。
地不綿絹。
而奧曠之趣
屢新。蓋家
園之
逸品也。敬
叟為容大刻
并記。

筬飲齋印

宋人序人號。曰號某某齋
例甚雅。援之。身翁記。

德溥之印

鈍丁。

丁傳睎曾

敬叟。

盧文弨印

鈍丁。己卯除夕。仿漢。

应叔雅

敬叟为秋士刻。

紹弓氏

鈍丁篆刻于古硯林。

略觀大意

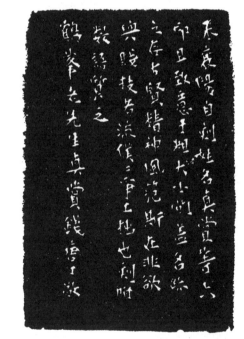

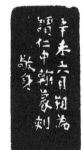

米襄陽自刻
姓名真賞員等
六印。且致
意于粗大小
間。蓋名跡
之存古賢
精神風範斯
在。非欲與
賤技者流
僕僕爭工拙
也。刻附數
語。質之。
鶴峯老先生
真賞。錢唐
丁敬。

陳鴻寶印

辛未六月朔。為謂仁中翰篆刻。敬身。

趙琛印

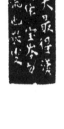

此老夫最得漢意之作。敬叟。

宝岑勿未俗流也。

梁啟心印

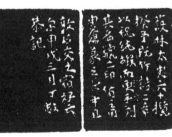

菽林太史
六十攬揆。
予既作詩二
章。以祝純
嘏。而更手
刻其名號二
印。侑之。
用申蒼篆之
長年。且敦
石交之宿好
雲爾。
甲戌三月。
丁敬恭記。

陳可儀氏

硯林柯叟。為可儀賢甥製。

魚睨軒

庚辰六月望日。敬叟製于硯林。

趙瑞之印‧泉皋（兩面印）

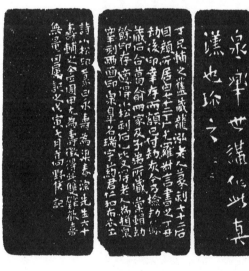

鈍丁叟為泉皋世講作。此真漢也。珍之。珍之。

丁兄輔之。舊藏龍泓老人篆刻七十二石。因顏所居曰七十二丁庵。乞羅叔言書之。丁丑劫後。印幸存。而額已付劫灰。今乃檢劫餘藏石。合葛俞兩家及予弟所藏。彙輯劫餘印存。適得小松刻石乙。比又得老人為趙泉皋刻兩面印。泉皋名瑞。字藥君。仁和布衣。工詩。小松印篆曰永壽。為梁春淙先生六十壽。輔之今正周甲。尤為壽。徵得此雙璧。歡喜無量。因屬記之。戊寅七月。高野侯記。

下調無人采高心又被瞋
不知時俗意教我若為人

此唐張洪厓先生句也。雖辭氣兀傲。而矩矱中庸。和光同塵之意。了然言外。吾友秀峰汪君。有會於裏。求予篆勒。以代韋絃。予素不喜作詩句閑散印。今一旦應秀峰之請者。蓋喜吾友之能希嚮於先覺也。丁卯仲冬八日。鈍丁記事硯林中。

只寄得相思一點

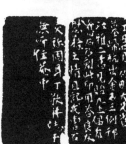

老友冬心先生。好古拔賞。與余有水
乳契也。客維揚。不見者三年矣。書來。
作此印答之。戊寅三月。丁敬并記于
無所住菴。時年六十有四。

文章有神交有道

石巢進士。彬雅能文。
翩翩少年。有君子風。
與老友近漵大兄居相
近。暇時輒過訪之。
以自序文藝。就正老
夫。筆致高妙。遠擅
古人之場。而書法
毫楮。渾樸之氣。溢于
即以訂石交之永好贈之。
爾。
永好雲爾。
癸酉六月。硯林漫叟
并記

竹町老人

丁丑正月。竹町
大兄墓歸杭。
出金石三例。邗
江雅二書見貽。
幾上偶有舊石。
乃刻此印。用答
良友慰籍之情。
且記我曹石
交彌固耳。丁敬
并誌于無所住菴
中。

采芝山人

南喬費君。平湖
人也。其夫人有
詩名。癸西春。
南喬過
訪。以其夫人胥
山八景詩。就正
老夫。因求此印。
茶邊奏
刀。刻以贈之。
龍泓外史丁敬并
記。

两般秋雨菴

钝丁。

杭州郡

砚林叟。

应澧之印

乙酉正月。為叔雅我友仿漢刻。敬身。

寶雲

春莫坐雨龍泓山館。仿漢刻爛銅印。丁敬。

才與不才

肖父先生清鑒。丁敬。

陳鴻賓印

吾甥可儀。孝友敏練。能文而工書。與兄衛叔。有難兄難弟之目。誠太邱門中之駒也。老夫每樂為之篆刻。昂昂千里殊不自知其眇之且倦矣。此名字兩印。尤合作。敬身叟記于硯林。時年六十又九。癸未二月望後二日。

顧震之印

微郎清迴切三台。霖雨承
天自此隂。遍路薰風舜絃
近。一條活水禹波來。致
身事業全看氣。報國文章
始見才。野老蓬門幸堪樂。
不須回首恨離杯。

右七言近體一首。奉送
茟田契友赴中翰之職。即附
刻其索余篆刻印石上。硯
席间。當如時與素心悟對
也。己卯四月二十五日。
同里丁敬并記。

两湖三竺卍壑千巖

庚午臘月。篆
祝大恒和尚社
長之壽。丁居
士記。

此印予置佛胸
卍字于中。而
括吾友主席之
方于八字中。
蓋寓佛壽無
量。千萬云乎
哉。丁敬又記
于硯林。

太素·桐君

癸未元日。右
應桐君大
哥雅教。
丁敬記。

此予合作
也。桐君
寶之。

我是如来最小之弟

山舟求刻此印。恐有罪過。余曰。若能心心體佛。佛必視為良友。況弟之乎。己卯。敬身記。

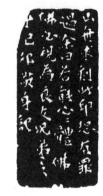

王德溥印

秦印奇古。漢印爾雅。後人不能作。由其神流韻閑。不可捉摸也。今為吾友容大秀才。

一仿漢鑄。一仿漢鑿。容大用至耄耋期頤之年。見其渾脫自然。當益知其趣之所在矣。六六翁敬身鈍丁記。

飛鴻堂藏

鈍丁鐫。貽秀峰鑒別書畫。

葦田

己卯夏。敬老人篆于古硯林中。

苔華老屋

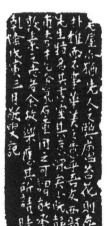

老屋亦猶先人之弊盧。苔
花則存樸雅。而不事華美
之意乎。吾友西顥先生。
特名其書室。其意深矣。
小阮靜甫秀才。乞余篆石
章用之。可謂能承敦素之
志者。余故樂應其所請。
時乾隆戊寅三月。敬叟記。

盧文弨紹弓印章

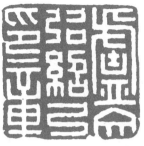

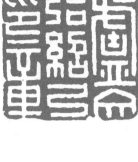

辛巳九月。

汪彭壽印

敬叟為靜甫刻。

寂善之印·薖厓道人（两面印）

善上座。予道契佛大師高足也。求手刻。因以漢玉章法。為作兩面印。實老人得意非漫爾者。上座其調護之。甲申冬日。孤雲石曳丁敬記于硯林。

臣憲印

甲申夏。為魚亭老先生仿漢。鈍丁。

以詩為佛事

白香山句。刻贈大恒禪老。鈍丁。

曹芝印

鈍丁六六翁。為莖九契友仿漢。

良園

庚辰。敬身為西顥五兄篆。

龍泓館印

龍泓外史丁敬身印記

丁敬之印

容大

衛叔

駿發私印

乾隆庚辰。六六翁鈍丁。為容大秀才仿漢人搥鑿。

孤雲石叟。為陳甥侍讀篆于硯林。

敬叟仿漢。刻贈亦耕孝廉端友。

金農之印

秀峰賞鑒

敬身父印

玉几翁

亭角尋詩两袖風

陳燦之印

庚申正月。刻充玉幾先生文房。梅農丁敬記。

衛叔甥求刻簡齋此句。老夫其有緇塵化素之惕。遂為之作。甲申。七十叟丁敬身記事。

乾隆庚辰。敬叟為象昭賢友作于硯林。

大恒

鈍丁。

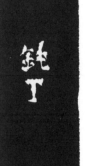

玉池山所

周亦耕

敬叟為亦耕篆。

玉池山在杭城之南。即龍山也。一名玉厨。面江倚湖。勝概滿目。敬叟為可儀甥刻。并記于硯林。

采芝山人　丙子正月。過春草園刻此印。鈍叟并記。

金氏八分

曹尚絅印·炳文（两面印）

乙酉清和月。為桐君大哥刻兩面漢文。丁敬記硯林所作。

徐觀海印

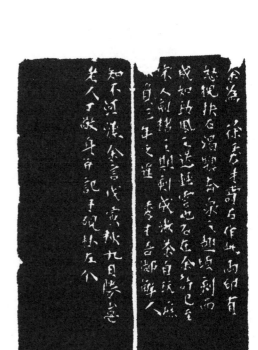

余為徐秀才壽石作
此兩印。有怒猊抉
石。渴驥奔泉之趣。
頃刻而成。如勁風
之送輕雲也。石在
余許。已至宋人刻
楮之期。庶不負三
年之遲。秀才吾鄉
解人。

知不河漢余言。戊
寅秋九月。勝怠老
人丁敬身并記于硯
林左个。

古杭沈心

甲子三月。為房促先生篆于硯林。敬記。

陳鴻寶　鈍丁。

趙賢・端人（兩印）

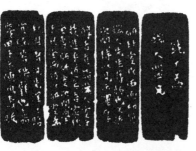

鈍丁為端人盟兄。
研林叟作兩面印。
趙端人先生舊物
也。文孫次閑持以
見示。渾厚醇古。
直詣漢人。叟之技
進乎道矣。吾家秋
堂專師研叟。次閑
學于秋堂。而仍以
研叟為私淑者。況
先澤之貽。宜珍若
拱璧也。嘉慶甲子
冬。陳鴻壽跋。

曙峰書畫

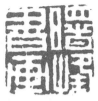

古人託興書畫。實三不朽之餘支別派也。要在人品高。師法古。則氣韻自生矣。象昭賢友求作此印。為識數語。蓋重其益之誠耳。敬叟。己卯冬日。

曹芝印信

乙酉閏二月十七日。慶春門外看菜花回。乘興作此。鈍叟記。

采菊東籬下　悠然見南山

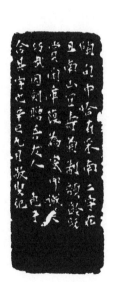

陶句中。恰有采南二字在。且南山宜壽。菊制頹齡。既賞閑章。復為字印。誠天巧哉。因刻贈吾友人包子。合其字也。辛巳九月。敬叟記。

曹焜之印

賜紫沙門·南屏明中（兩面印）

仿明人李山年。刻贈素為
契以雅鑒。敬身記。

仿明人李山年刻贈
素為吳反雅鑒敬身記
山年名兜籙字直生自其
牛年名兜籙字直生自号山年
号別僭僭序仿米元章西圃
君别僭序仿米元章西圃
粘作二冊。名印君別譜。
序仿米元章西園雅集圖記。
而別有逸韻。蓋文人涉獵
斯技。故其仿漢人。獨得
雄逸之趣。不為顧氏印譜
所束。鈍叟又記。時年
六十八歲。

漢。元會頌句。仿秦人玉章小字。製于古硯林。為兼士三兄。素交丁敬身。

顧保茲善千載為常

白雲峰主

白雲峰。在今法喜寺北。即故上天竺寺也。內有白雲堂。宋守沈文通。為高僧辨才所建。余方外友茭蘆中禪師。來主法喜之席。乞余刻白雲峰主四字石章。以為閑玩。蓋欲招辨才為同參。以蒼石為可語。其遠情高韻。殆與是峰競爽哉。余因欣應其請。頃刻而成。不假緣飾。頗得吾友本色住山之致雲。甲戌。丁敬身記。時年六十。

珷蘆禪師以野茭見貽。風味清遠而柔翠可結。雲名窩笋。豈以形似篠萌可以窩縮耶。輒作四十字。附刻于此。答之。野茭來何地。高禪遠見分。翠疑閑摘杞。柔比一窩雲。苦益平生操。清資世外聞。多師珍重意。何胤肯茹葷。敬身上。

如是

丁未十月二日。積雨快晴。為晚晴道丈作。吉羅居士仁記事。

作渠

浸雲二兄正篆。女牀山民仁。甲辰四月。

吉羅盫・蔣仁之印・吉羅居士

浸雲

磨兜堅室。曉霽。甲辰芒種前一日。仁。

翁承高印

甲辰大寒前二日篆。為柳湖詞長。女牀山民仁。

沈齡印

壬寅十月十八日揚州旅次古牀刻為笠人詞長。并政。

書稼

邵四。右菴之子書稼。英年汲古。為作名印。甲寅收鐙日。吉羅居士。

蔣山堂

乙巳五月。山堂自作印。

小蓬萊

處世嘆不偶。入林任天放。青
山日在眼。怪石非一狀。莽莽
墮雲片。層層滾海浪。蜿蜒伏
蛟龍。僂仰臥獅象。□鳥從雲現。
古木□□地。前對沫□□。周
遷亦跌宕。何必三神山。此中
只微商。小蓬萊在雷峯塔東。
稚川□□地。則貞父黃公讀書
寓林其地也。公六世孫。小松
屬篆。並錄公詩於石。
乾隆乙未二月。銅官山民蔣仁。

雪峯

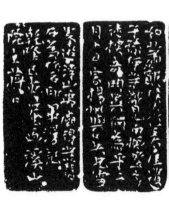

自王元章用花乳石
刻私印。後人競尚
昌化。青田。青田
佳者日少。昌化剛
澀。賞鑒家不取也。
文何

印石。皆中下品。
雖其文采風流掩映
爽哲。亦半由山中
散木為宜者所不
顧。得以幸全其天。
正

如蕭鄭侯不以美產
遺子孫。何等識見。
而撅豎之徒。搜奇
鬥異何為乎。二月
九日客揚州。與吳
兄雪

峯遊浮山禹廟。得
此舊石。為作名印
畢漫記。
乾隆己亥。罨畫溪
山院主蔣仁。

吉祥止止

辛丑小除夕。磨兜堅室。飯罷。
為紉蘭居士製此印。頗覺超
逸。惜鈍丁老人不及見也。
女牀山民蔣仁。燈下記。

顧修齡印

戊申九月十二日。
吉羅菴坐雨。為
眷停二兄先
生製名印。
仁。

項墉之印

春雨連句。畏寒不出。秋子先
生索作名印。信手為此。未足
供大雅清賞也。癸丑二月晦日。
蔣仁記。

火蓮道人

火蓮道人棄官學佛。築餘盦
何山橋畔。成都保將軍寄綠
衣大士銅像。仁因仿漢作此
印贈之。道人平姓字瑤海。
又號晚晴。
山陰人。今之王摩詰袁中郎
也。乾隆己巳十一月七日。
杭州女牀居士蔣仁和南記於
磨兜堅室。

項墨印

癸卯正月四日雨中閒關。為
秋崖三兄作此印。龐服亂頭
真美人。則吾豈敢然與

入則吾豈敢然與
兩兩栖雞者具

畫角描鱗者異矣。邇來小松
黃九學力最深。不免摹倣習
氣。王裕增俗工耳。瓣香

王裕增俗工耳

硯林翁者不乏。誰得其神得
其髓乎。逊知此事不盡關學
力也。女牀山民蔣仁手記。

吉羅菴

姚垣之印

戊申二月廿五日。為三摩十兄製。吉羅居士記。

真水無香

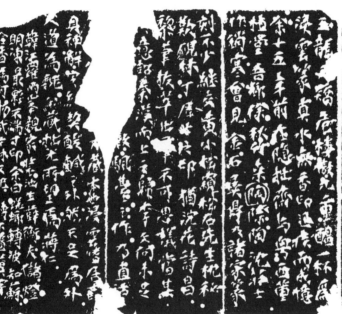

乾隆甲辰穀日。同三竹秋崔思
蘭雨集浸雲燕天堂。觥籌達曙。
遂至洪醉。次晚歸。雪中為翁
柳湖書扇。十二日雪霽。老農雲。
自辛巳二十餘年來無此快雪也。
十四日立春。

玉龍天矯。危樓傲兀。重醞一杯。
為浸雲篆真水無香印。迅疾而
成。憶余十五年前。在隱拙齋
與粵西董植堂吾鄉徐秋竹桑際
陶沈莊士。作銷寒會。見金石
彝鼎及諸家篆

刻不少。繼交黃小松。窺松石
先生枕秘。歛硯林丁居士之印。
猶浣花詩昌黎筆。拔萃出群
不可思議。當其得意。超秦漢
而上之。歸李文何未足（比擬
此仿居士）數驪臺之作。乃直
沽

（查氏物而晚芝丈）藏本也。
浸雲嗜居士印。具神解。定結
契酸鹹之外。然不足為外人道。
為魏公藏拙。尤所望焉。蔣仁。
韓江羅雨峯親家裝池生薛衡夫。
儲燈明凍。最夥不滿丁印。余曰。
蜣螂轉彼知蘇合香為何物哉。
女牀又記。轉下遺冀字。

蔣山堂印

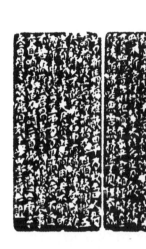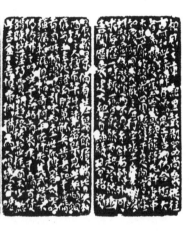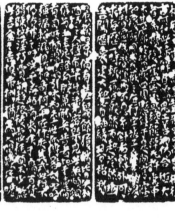

相風之車記里鼓，制器尚象從往古。何如此鐘解
自鳴，鬼工善幻仍合矩。大者為櫝復為奩，小或
纔能彈丸許。虛中木其廓，玻璃嵌四周。懸鐘于
是間，穹窿如覆甌。圓瓷蔽之左行字，始子終亥
口螟虵。潛靈機潛運內不息，玄針右轉外可求。
每歷一時輒一響，殷然而起冷然幽。吾聞歷象建
大紀，必自紬績日分始。測

晨揆景倘有差，歸余履端皆失軌。西域之人擅布
算，其法尤密概見此。無煩銅儀與土圭，足證勾
股兼觚矢。昔者挈壺備有司，所賴渴烏引水知。
季世亦傳晷刻器，稱漏輪漏俱精奇。何年匠作失
其式，此得不仍仿佛之吁。嗟乎，海舶南來疾于
鳥，百貨錯陳極淫巧。賈胡趨恐後，虛耗頗不少。
懿此吉金之吉慎弗捫，猶為人間報昏曉。

閑房淨幾位置宜，默聽清音心了了。不離
三百六十五度運行中，直達八十三萬余裏元氣表。
吾聞群苗洗兒以鐵賀，鑄為長刀百煉過。君之所
佩毋乃是，當軒拔鞘寒生座。氣幹虹霓利削鐵，
柔可繞身剛不折。旁行螺結篆姓名，迎刃殷紅繡
膏血。憶昔古州犯順年，太平宰相輕開邊。侵淩
詎識嗟無告，焚掠寧關性本然。

此刀斬馬稱難敵，苗平乃被吾人得。請論（土）
改土與歸流，始惡兇頑終憫惜。五尺鉛鋒久不礱，
光芒中夜猶驚夢。蒯緱豈有珠玉裝，夫君寶此知
何用。君不聞昨朝庫車車捷音至，西方萬裏銷兵氣。
不逢不若無所試，君曷賣之買犢從農事。右自鳴
鐘、苗刀詩二首，歲久遺亡。庚子冬日，得之敗簏，
因刻于此，山堂蔣仁記。

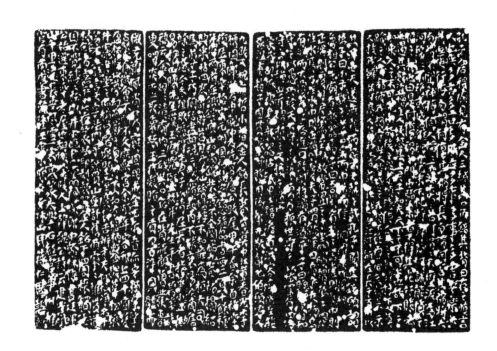

孔子入後稷廟，見有金人三緘其口，而銘其背曰：古之慎言人也。無多言，多言多敗；無多事，多事多害。安樂必戒，無使行悔。勿謂何傷，其禍將長。勿謂何害，其禍將大。勿謂不聞，神將伺人。焰焰不滅，炎炎若何；涓涓不壅，流為江河；綿綿不絕，或成羅網；毫末不劄，將尋斧柯。誠能慎之，福之根也。曰是何傷，禍之門也。強梁者不得其死，好勝者必遇其敵。盜憎主人，民怨其上。君子知夫天下之不可上也，故下之；知眾人之不可先也，故後之。溫恭慎德，使人慕之。執雌持下，人莫逾彼。人皆趨彼，我獨守之。人皆惑之，我獨不徙。內藏我智，不示人技。我雖尊高，人莫我害。誰能於此？江河雖左，長於百川，以其卑也。天道無親，而能下人，戒之哉。孔子閱其銘，顧謂弟子曰：小子識之，此言實而中，情而信。網羅，誤作羅網。魯桓公之廟有欹器焉。子曰：吾聞宥坐之器，虛則欹，中則正，滿則覆。夫子喟然嘆曰，烏乎，夫物烏有常置之於坐側，顧謂，弟子曰，試註水焉，乃註水，中則正，滿則覆。子曰，聰明睿知，守之以愚，功被天下，守之之讓，勇力振世，守之以怯，富有四海，守之以謙，此所謂損之又損之道也。家藏胡恢隸書欹器帖，紙墨黯淡，有洪容齋、範至能、張溫甫、趙子固、貫醸齋、口用衡、郭無敬、郭允伯、顧寧人九跋。又祝希哲小楷金人銘長卷，有莫中江、董香光、李榴園、鄺漢石、中觀仲及先宮詹公跋尾。甲午春，余自褚堂復居東皋，拾宋元明國初諸家銘心絕品書畫二百八十余種，並口兩府無銀錠痕山和錦裝口不全閣帖九卷，初拐紹興米帖四卷，寄貯茗月君十仙繪蝠樓，不知誰為桓大司馬孽子，巧偷殆盡，胡祝二跡，亦墮劫內，不勝哀腸淚滴蟾蜍之感。今冬理敗柎，得先君子以清居長者指華小玉曰易楞山陳先生漢玉磨兜堅一枝，並先生手書碧箋詩稿云：金人炯炯清廟內，三緘其口銘在背，流觀曾發魯叟喟，炎靈取象玖玉民，凝脂之質刀百淬，具體而微充雜佩，尚口乃窮固明戒，金玉余音亦安賴，摩挲古制有微會，不雕不久庶無害。余瀕年客邗上，四十宣發盈梳，口以夢幻泡影之身，口不入如方圓枘鑿，敬茸松楸，井竈書堂之口榜，曰磨兜堅室，廣長舌辨才夫何仙淨名幹笏，不立語言文字法門乎，然買山無計，舊雨寥寥，誰貰道林錢者。嘉平十七夜篆此印，刻敧器金人銘於四周，根觸口因，不覺縷縷松口。井竈書堂，明禮部郎中翰林侍書廷暉公始遷東皋老屋也。胡恢，金陵人士，韓魏公詩雲：建業神山千裏遠，長安風雪一家寒，篆太學石經，官華州推官，有南唐書。乾隆壬寅小除夕，女床山民蔣仁腰語。

世尊授仁者記

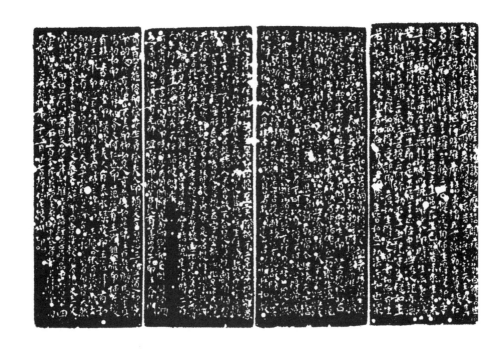

於是，佛告彌勒菩薩，汝行詣維摩詰問疾。彌勒白佛言，世尊，我不堪任詣彼問疾，所以者何，憶念我昔，為兜率天王及其眷屬，說不退轉之地行，時維摩詰來謂我言，彌勒，世尊授仁者記，一生當得阿耨多羅三藐三菩提為用，何生得受記乎，過去耶？未來耶？現在耶？若過去生，過去生已滅，若未來生，未來生未至，若現在生，現在生無住。如佛所說，比丘汝今實時亦生、亦老、亦滅，若以無生得受記者，無生即是正位，於正位中亦無受記，亦無得阿耨多羅三藐三菩提，雲何彌勒，受一生記乎，為從如生得受記耶？為從如滅得受記者，如無有生。若以如滅得受記者，如無有滅。一切眾生皆如也，一切法亦如也，

眾

聖亦如也，至於彌勒亦如也。若彌勒得受記者，一切眾生亦應受記。所以者何，夫如者不二不異，若彌勒得阿耨多羅三藐三菩提者，一切眾生皆亦應得。所以者何，一切眾生即菩提相，若彌勒得滅度者，一切眾生亦當滅度。所以者何，諸佛知一切眾生畢竟寂滅，即涅盤相不復更滅，是故彌勒，無以此誘諸天子，實無發阿耨多羅三藐三菩提心者亦無退者。彌勒，當令此諸天子舍於分別菩提之見。所以者何，菩提者，不可以身得，不可以心得，寂滅是菩提，滅諸相故，不觀是菩提，離諸緣，故不行是菩提，無憶念，故斷

是菩提，舍諸見，故離是菩提，離諸妄想，故障是菩提，障諸願，故不入是菩提，無貪著，故順是菩提，

順於如，故

住是菩提，住法性，故至是菩提，至實際，故不二是菩提，等虛空，故無為是菩提，無生住滅，故知是菩提，了眾生之行，故不會是菩提，諸入不會，故不合是菩提，離煩惱習，故無處是菩提，無形色，故假者是菩提，名字空，故無化是菩提，無取舍，故無亂是菩提，常自靜，故善寂是菩提，性清淨，故無取是菩提，離攀緣，故無異是菩提，諸法等，故無比是菩提，無可喻，故微妙是菩提，諸法難知，故世尊、

維摩詰說是法時，二百天子得無生法忍，故我不任詣彼問疾。夏貴溪有言必貞明印，陳白沙有閉門覓句印，

劉始有閉關頌酒之裔印，邵二泉有元神宜寶印，徐善長有善男子印，王口州

有貞不絕俗印，徐安生有徐夫人印，頓文有琴心三疊道初成印，胡友信有信言不美印，柳如是有亦復如是印，王百口贈馬守真馬相如印，徐霄仙有又何仁也印，範玨有玉潤雙流印，何大復有焚香默坐印，橫波夫人有春水綠波印，王孟津有如此王郎印，近玉九、椒園兩先生有越三枕三印，王麟征有茨檐垢士印，釋讓山有嶺上白雲印，亡友李睿澄齋有流水長者印，皆天然巧合姓氏曩見者，史荸月藏文五峰心經印，曰世尊授仁者記，又王文成詩卷印，曰雲何仁者，因各仿之，並刻《維摩詰經菩薩品》中六百六十四字，其世尊授仁者記印石上，自分有求懷素所墨者，常於行間軍司馬印辨之矣。乾隆庚子五月廿七日，蔣仁在揚州記。

火中蓮　火蓮道丈印可。丁未十月十九日，蔣仁刻。

山堂　石經火損上右角。失山堂款字。輔之出視。屬為補記。吳昌碩。年八十二。乙丑冬。

亦秋　癸卯立夏日。女牀山民仁。

無越思齋

無越思齋，邗江頑夫先生彈暮作畫之所也。女牀山民篆其印。癸卯四月十四日。

翁氏誦芬　女牀山民作於磨兜堅室。為柳湖大兄。甲辰冬日。

山堂·仁印

物外日月本不忙

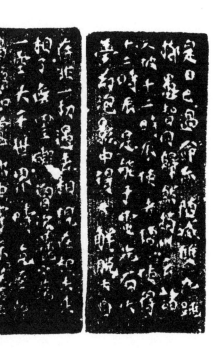

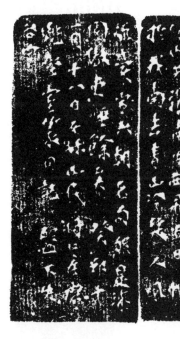

是日已过，命亦随灭。双九跳
掷，智愚同归。然赵州云：诸
人被十二时辰使，老僧使得
十二时辰。是能于电光火石、
梦幻泡影中得大解脱、大自
在，非一切过去相、现在相、
未来相，了无挂碍，胸次洒口、
落落一空。大千世界，畴克至
此。昌黎《和户郎中寄示送盘
子诗》云：物外日月本不忙，
陶石

簧言中有不迁义在，不可作
超然狗苟蝇营之外，一例隐
（沦？）语（者？），余谓即
赵州本领也。若张南安「西
飞白日忙于我，南去青山冷笑
人」，风

流豪宕六朝名句，然是漆园傲
吏唾余矣。癸卯十一月十八日，
女床山民蒋仁在磨兜坚室篆，
因记。盘下谷字。

三摩

揚州顧廉

蔣仁為三摩居士作于吉羅盦。戊申清明前二日。

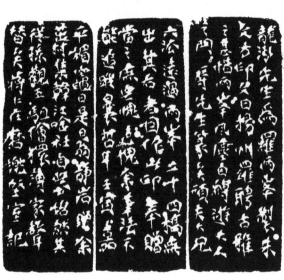

龍泓先生為羅兩峯制朱文方印，文曰揚州羅聘，古雅之甚。惜兩峯風塵自縛，遊大人之門，辱先生篆矣。頑夫大兄

六法遠過兩峰，二十四橋無出其右者，因作此印奉贈，當之庶無愧色。愧余筆法不能追躡曩哲耳。壬寅嘉

平媚寵日，是日翁靜巖贈余《苗村集》，韓江吟社自此公始。然其從孫觀五駧僧猿薄，家聲替矣。蔣仁在磨兜堅室記。

云何仁者

尔时，舍利弗见此室中无有床座，作是念，斯诸菩萨大弟子众，当于何坐？长者维摩诘知其意，语舍利弗言，云何仁者，为法来耶？求座床座耶？舍利弗言，我为法来，非为床座。维摩诘言，唯，舍利弗，夫求法者，不贪躯命，何况床座。夫求法者，非有色受想行

识之求，非有界入之求，非有欲、色、无色之求。唯，舍利弗，夫求法者，不著佛求，不著法求，不著众求。夫求法者，无见苦求，无断集求，无造尽证修道之求。所以者何，法无戏论，若信我当见苦、断集、证灭、修道，是则戏论，非求法也。唯，舍利弗，法名寂灭，若行生灭，是求生灭，非求法

也。法名无染，若染于法，乃至涅盘，是则染著，非求法也。法无行处，若行于法，是则行处，非求法也。法无取舍，若取合法，是则取舍，非求法也。法无处所，若著处所，是则著处，非求法也。法名无相，若随相识，是则求相，非求法也。法不可住，若住于法，是则住法，非求法也。法不可见闻觉

知，若行见闻觉知，是则见闻觉知，非求法也。法名无为，若行有为，是求有为，非求法也。是故舍利弗，若求法者，于一切法，应无所求。说是语时，五百天子，于诸法中得法眼净。《维摩诘经不思议品》三百七十二字。己亥七月，作云何仁者印讫，敬刻印石四口方，蒋仁记。

逢元之印

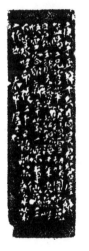

庚子正月十六日，同吴君苍涯饮，孟阳二兄茗华馆积雪初晴，围炉竟日，户外玉龙天矫，光摇银海，十年来无此快雪，客口新年第一乐事也，漏三下篆此印，後二十日始刻，亦新年第一作也，太平居士仁。

康節後人

廉

頑夫先生六法

入能妙品，因

為篆此印，配

然。非優缽

頭山亦不落夾

倪、黃三尺簪

曇花也。辛丑

五月五日女牀

山民蔣仁。

蔣仁印

鄞趙叔孺拜觀。山堂自用印經

兵火。荔庵藏弃。屬記之。野侯。

懷粹邵君屬制康節後人印。遲

一年平氏晚晴草堂清娛閣上篆

寄之，閣俯越州南塘所謂鑒湖

一曲也。瞬快閣

口峰嶙嶙，若雲門宛玉女。玉

筍眴兮窈窕，孔靜幽墨。視吾

家濃抹淡粧西子，尹邢不定。

乾隆乙巳七月六日，女牀居士

蔣仁記。

昌化胡栗

昌化胡氏代著簪笏，予友三竹秀才英年汲古，獨俯視帖法，畫書詩臻逸妙品，尤精于鑒賞。收弄秦漢唐宋以來金石文字，題識辨證，眼光洞澈，薛尚功、黃伯思一流人也。僑居南湖之梅東巷，為會城東北最幽曠地，水木蒙翳，雲嵐屏疊。三竹閉關卻掃，茶鼎筆床，日與予輩二三

剝啄笑今春偶閱市，得舊石屬為之篆，會予有淮南之役，因循半載，旅中無事，信手作此奉寄。布鼓雷門，聊資

枯寂之士結塵外契，不屑鄰曲騰笑。今春偶閱市，得舊石屬為之篆，會予有淮南之役，因循半載，旅中無事，信手作此奉寄。布鼓雷門，聊資

捧腹。乾隆甲午秋八月廿有六日，罨畫溪山院主蔣仁拜手上。

仁和義籲里。是秋府
君歿，又五年，治其
西偏，仍樂安之舊，
蔣山堂仁為書榜云。

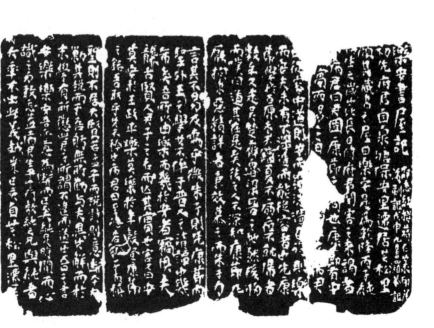

無地不樂

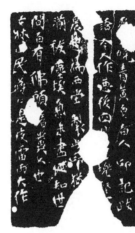

辛丑臘八日同人釀飲西堂先生琴書詩畫巢，出示所藏吳丈定、王文成手刲，紙墨斬新。有翁蘿軒神彩奕奕。

跋尾、萬九沙八分題卷首曰：合之雙美，無所住庵舊物也，惜為不曉青黃皂白人印記跋語令人作惡。後四日，磨兜堅室

晨起為西堂制此印，猶口淪袚塵埃氣未盡，乃知世間自有佛頭著糞人也。女床山民蔣仁是夜雷雨大作。

樂安書屋記。邵誌純撰，蔣仁篆印並為刻記，戊申九月，吉羅庵記。初先府君自泉塘保安裏遷居芝松裏，顏其藏書之屋曰樂安，是為乾隆丙子，純初生之歲也：比長日侍府君，聞客之來謁者，叩府君曰：君固康節之裔也，康節有安樂窩，而易之曰樂安，敢聞其指。府君

曰，從容中道，則安而樂，深造自得，則樂而安，夫未有不深造而能從容者，先康節學於百原，冬不鑪，夏不扇，夜不就席者數年，又走吳楚齊魯梁晉之地，然後歸而嘆曰，道其在是矣。後之人不深知康節，凡厭拘束，惡精詳者，爭效慕之，而朱子力

言其不易及。嗚乎，微朱子則先康節內聖外王之學，其不侘於晉人之清譚也幾希矣，吾所以由樂而幾於安者，竊懼夫襲古賢人君子之名而亡其實也。客又曰，安莫安於王政平，樂莫樂於年谷登，康節之銘，吾取乎其不矜也。府君曰，至德若孔子而

稱

聖則不居，大賢若孟子而說詩則意斷，今夫勛其說，而於吾躬無所勸，與夫異其解，而於末學有所懲，此君子所謂不違而道也。吾之言安樂、樂安，吾亦意為斷而已矣，純是時聞而心識之，勿敢忘，蓋府君生平言行，教純之兄與純者，大率不出此

義。越歲己亥，自芝松裏遷居。

魏成宪印

梅坪

柳湖

小松。

冰庵

小松为凝庵刻。

两峯

小松黄易。

松屏

小松仿汪近人。

灪雲

灪雲太史清赏。黄易。

立德

屬吏黄易谨刻。

小坡

黄易仿漢铜印。

大司馬總憲河東河道總督章

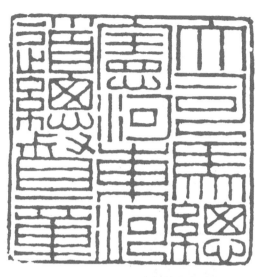

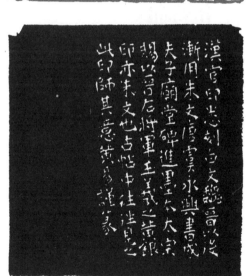

漢官印悉刻白文。魏晉以後漸用朱文。唐虞永興書成夫子廟堂碑進墨本。太宗賜以晉右將軍王義之黃銀印。亦朱文也。古帖中往往見之。此印師其意。黃易謹篆。

師竹齋記

庚寅長夏見何長卿作《寶晉齋記》四字印甚佳，偶為象昭大兄師其意，小松。

梅垞吟屋

小松居士為梅垞先生作。癸未中秋日。

梅垞吟屋

乾隆壬午夏。小松為梅垞先生刻。

趙魏私印　小松。

湘管齋

竹崦盦

自度航

先少參寓林公造湖舫，董文敏公題曰：「浮梅檻」。東升公亦造船，名破浪。樊榭山人《湖船錄》載其事。船今無，家藏「破浪船子」一印尤存，仲文印擱在仲文所刻也。筱

飲解元營自度航，《明湖韻事》他年續錄必傳，余是印亦不朽矣。黃易。

蘇門

心觀老人為冬心先生作壽門二字印。有漢人法。武林後學黃易仿之。

魏嘉穀

小松為二勝作。

趙晉齋氏

水精宮道人印。小松學之。

王壽福

黃易刻于珠泉行帳。

金石癖

小松為玉池作。時辛丑仲冬。手
僵指凍。未合右意也。

戊子經元

乾隆己亥仲春。刻於蘭陽行館。
秋盦黃易。

冬華盦

秋盦在任子城刻。寄崔渚九兄。

靈芬館記

乙酉解元

梁氏春淙珍藏書畫印

羅聘　遯夫

西堂藏書畫印

癸未春，同筱飲二兄先生楚遊，舟中閑適，曾取唐六如詩意，中間通海取府六如詩，愈知此事恍如賣山四字印奉贈。蓋筱飲詩古文詞之餘，妙于六法風流象舉。突過六如。今登浙江秋榜第一人。復刻此四字印以賀之。昔六如有南京解元印。余易省會以乙酉者。記年也。他日筱飲石渠金馬摘筆蟠拗之上。賣畫買山之事。且勿暇及也。乾隆乙酉重九後三日。寓林後人黃易并記於小松齋。

河南山東河道總督之章

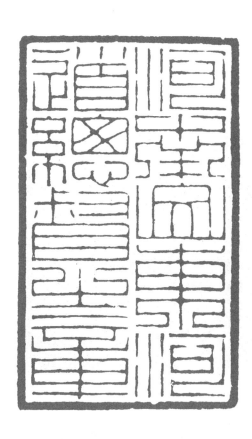

河南山東河道總督之章。乾隆戊戌二月钱唐黄易谨篆。

梧桐鄉人

宋元人印。喜作朱文。趙集賢諸章。無壹不規模李少溫。作篆宜瘦勁。政不必盡用秦人刻符摹印法也。此仿其松雪齋長印式。易。

陳氏晤言室珍藏書畫

南宮過重九，無蟹無花，蕭瑟已甚。惟幽窗長幾，羅列圖書；一室清歡，不異故國，興到

為西堂作此以寄。斯時晤言室秋花滿庭，晚桂尤香，三五良朋論詩味古，此樂定無

虛日。天涯遊子，能不神往哉。乙未九月小松刻于邢子願之彈琴室。

春淙亭主

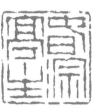

乾隆癸丑七月。黄易刻呈春淙大司馬大人誨正。

項墉私印·秋子（两面印）

黄易為秋子先生作两面印。

無字山房

梧生司馬。愛易刻印。走書來索。易方有事濟州。馬跡車塵。不得少息。匆匆二年矣。聞司馬官齋如水。筆硯之外。多蓄古人名跡。久思載酒問奇。乃數過東昌。不能壹窺清閟。俗吏可為耶。刻此塞責。殊無足觀也。黄易并識。

奚

奚冈之印

文淵閣檢閱張壎私印

乾隆丁酉八月。瘦銅先生請假南還。為仿水精宮道人篆意。即以誌別。杭人黃易。時客京師。

小蓬萊閣

茶熟香溫且自看

乙未五月。過桐華館訪楚生不值。留此請正。用訂石交。杭人黃易。

崔渚生

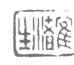

余素服小松先生篆刻，於丁居士外更覺超邁，與鐵生詞丈交最善，為制刻章特多。此印亦其所刻者，當時未曾署款，偶過冬花庵，

詞丈命余識之，亦不沒人善之意云爾。甲寅十月，秋堂。

覃谿鑑藏

汪雪礓有宋雕歐陽公集，屬易制鑒藏印印之。覃溪先生得宋刻蘇詩，命易作此，亦將施於冊首。宋板書傳世已不多，易有幸見數種，而拙印竟附歐蘇集以傳，味古有緣，不勝欣快。乾隆丙申仲冬，黃易記于上谷。

魏氏上農

文衡山筆墨秀整。沈石田意態蒼渾。是畫是書。各稱其體。余謂印章與畫書。亦當相稱。上農之書工絕。余印殊愧粗浮。譬之野叟山僧。置諸鄉戶綺窗之下。見之者未有不掩口胡盧耳。小松作于淮石之珠溪。

賣畫買山

湖上水田人不要，有誰買我畫中山。此唐子畏自題畫句也。筱飲欲葡隱居，乃以楮墨謀之，拙矣。得無以此石為他日笑柄耶。乾隆癸未春三月朔，刻于弋溪舟中，小松。

留餘春山房

晚香居士

香樹山房

香樹山房。
乙未春。石門舟中為
雪巖二哥作。小松。

黃易謹刻。

縮月先生屬余刻
此五字遲遲未
報，乙未夏客京
華將往握別，始
成是印。征夫匆
遽。不暇計工拙
也。同里黃易在
淮上舟中記。

我生無田食破硯

寂處官齋，欲與然圃論古，終朝杳不可得。東坡所謂無田食硯良可慨也。聊作此印贈之。丙申長至後四日，黃易并記。

生于癸丑

穆王壇山字。今所傳雖北宋重刻。而峭拔古勁。與石鼓并妙。山茨先生命作此。略師其法。錢唐黃易并識。

翠玲瓏

三尺雲根一叚煙。玲瓏翠影小窗前。欲臨白雀館中畫。只在頑礓亂筱邊。

小松刻于秋影盦。

湘管齋

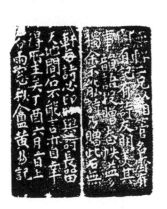

無軒二兄以湘管名齋，有圖有記有詩。友朋美其事，韻語投贈，卷帙益多，獨余不能詩，乃贈此石。無軒每詩必印與詩長留天地間。石不能言，亦自幸得所主矣。丁酉六月一日上谷雨窗，秋盦黃易記。

秋景盦 小松自作。	蒙道士	崔渚生	端居室

何元錫印 小松為夢華作。	蔣因培印 乾隆癸丑仲秋。錢塘黃易刻。	五硯樓 嘉慶三年仲冬。為又愷二兄作。黃易。	陸奎私印 小松為凝庵作。

金石癖

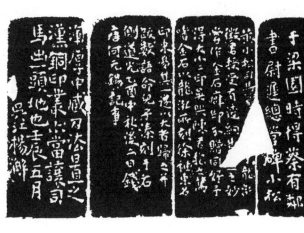

壬寅夏五廿有九日，刻于梁園。時得蔡有鄰書尉遲總管碑，小松。

黃小松司馬篆□□丁龍泓征君授受，有透綱出藍之妙，嘗作金石癖印，分贈同好。予得大小二印，吳興陳君抱之篤嗜金石，以龍泓所刻徐袖東名

印來易其一，遂以大者歸之，并跋數語。命兒子湊刻于石側。道光乙酉中秋後二日。錢唐何元錫記事。

渾厚中藏刀法，置之漢銅印叢，亦當讓司馬出一頭地也。壬辰五月，吳江楊澥。

繭園老人

乾隆甲辰九月。睢州行館刻寄繭園老伯大人正。錢唐黃易。

仇夢嚴印・魯英父（兩印）

號稱某甫古人常以為
印。潘仲寧作此式最佳
余亦仿之。僅得其形似耳。
秋人五兄正。小松并記。

號稱某甫古人常以為
印蕃仲寧作此式最佳
余亦仿之。僅得其形似身
秋人五兄正。小松并記

永壽

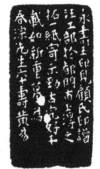

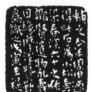
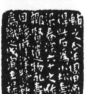

永壽玉印。見顧氏印譜。汪工部於都門市
上得之。拓一紙寄示。勁古完好。千載如新。
重摹。為春淙先生六十壽。黃易。
輔之今年周甲。適得此石。為小松壽梁春
淙六十之作。鄉賢遺物。永壽因緣。摩挲
贊歎。為識之。戊寅。王褆。

求是齋

李□世兄。精於篆□。愛余篆比之何雪漁、
丁秋平。余謂。古人鐵筆之妙如今人寫字。
然其卷舒如意。欲其姿態橫生也。結構嚴密。
欲其章法如一也。鐵筆亦然。以古為
幹。以法為根。以心為造。以理為程。疏
而通之。如矩淺規連。動合自然也。固而
存之。如銀鉤鐵畫。不可思議也。參之筆力。
以得古人之雄健。悟之章法。以得古人之
趣味。合之。
此石丁敬身先生刻跋未竟。秋堂三兄屬余
製印。黃易。

師竹齋印

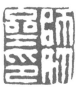

癸未秋。小松歸里。刻于舟中。

時泊荻港。

一笑百慮忘

冬心先生名印，乃龍泓、巢林、西唐諸前輩手制，無一印不佳。余為奚九作印，亦不敢率應，賞音難得，固當如是。汪丈切庵鑒古精博，生平知己也。簿書叢雜中欣然作此，比奚九印何如？異方家論定焉。丙申四月四日，秋盦黃易客上谷製。

張燕昌印

己亥仲冬。錢唐黃易。

謹刻于任城寓中。

蘇門所藏

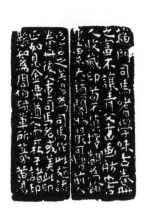

蘇門司馬，嗜學味古，卷冊之富，不讓青父書畫舫也。古人收藏印，苟不慎擇，翻為翰墨累。天籟閣物最可憎，前人已言之矣，易為司馬作此，施諸卷冊，後人重司馬名，或美此印。正如見金粟道人、雲林子諸印，懸知為周伯琦董所篆，黃易。

方維翰

姚立德字次功號小坡之圖書

乾隆四十三年清和月。屬吏黃易。謹刻
于濟寧節署之平治山堂。

画家有南北宗，印章亦然。文、何南宗
也，穆倩北宗也。文何之法。易見姿態。
故學者多。穆倩融會六書。用意深妙。
而學者寥寥。
曲高和寡信哉。逸青二兄力追古法。酷
肖程作。今時所僅見也。余學何主臣而
未得其皮毛。豈堪供諸大匠。睥以就正
云爾。小松并記。

陳氏八分

漢畫室

建侯父

乾隆辛亥八月。為建侯大兄作。易。

陳豫鐘印

癸丑六月七日。為秋堂詞長作。黃易。

唐拓漢武梁祠堂畫象及友汪雪礓物也。余得原石於嘉祥，雪礓欣然以拓本許贈，辛亥正月其弟鄰初果踐宿諾。鴻寶忽來，可勝感幸，小松并記。

古之隸書即今真楷。歐陽氏《集古錄》始以八分為隸。蓋取程、李二家兼體以名。《唐六典》校書所掌字體有五。其四八分。石經碑刻用之。五隸書，典籍表奏用之。據此，隸即楷書。八分體例近古。未可概論。玉池考據有素。深得秦、漢精義。爰誌數語。作此以贈。癸未春月，小松黃易記。

陸飛起潛·筱飲（兩面印）

乾隆壬午秋。為筱飲二兄刻。易。

罨畫溪山院長

小松仿秦人九字印。

丙申春，黃君小松句南宮寄贈此印。
後五年余客揚州，董君小池贈秦九字
璽拓本，方知小松有
透網出藍之妙。九字璽，即顧光祿家
經火玉變枯色者。近聞汪中收藏，恨
未及見。余先世宜興米元章，為穎
叔公作罨畫溪山別院譬棐書。遷杭後，
數傳至明廷輝公，因以顏齋，至今不
易。小松篆別
院作院長，故著其略。小松名易，小
池名洵。乾隆庚子二月廿四日，無越
思瓜花下，蔣仁記。

梁肯堂印

屬吏山東兖州府運河同知黄易。刻於棗林舟次。

山舟・梁同書印（两面印）

小松篆。

夢華館印

年來懶作印。有惠以銘心絕品則欣然奏刀。夢華居士許我南田便面。可謂投其所好。揮汗作此。不自知其苦也。乾隆丙午七月。小松。

晤言室

乙未春。吳門舟中為西堂作。小松。

潊水外史

黄易刻於袁江舟次。

浚儀父

小松仿丁居士。

孫星衍印

季述父

吴鼎私印

趙氏金石

蕭然對此君

石墨樓

晉齋篤好金石文字，古人翠墨，搜訪無遺。與德父子函真，堪鼎足，故作是印以贈。乙未四月，秋盦。

明代詩人毛竹軒，居清寧巷。吾友奚九古永此地。蕭然坐對，惟有此君。故刻竹軒诗句以贈。小松黃易并記。

覃谿學士清賞。杭人黃易。作於濟上公廨。

一字值百金

小松為竹似刻。時

舟至南徐。

得自在禪

漢印有隸意。故氣韻
生動。小松仿其法。

乙酉解元

黃易刻贈筱飲先生。

黃易刻贈筱飲先生。

雪瓢老人

雪瓢老伯命。黃易作。

同心而離居

乙未重九。刻寄瑤華居士。小松。

沈可培

黃易為養源先生刻。

陆恭私印

陆氏孟莊

姚筠

小松。

道光丁未五月朔。次
閑觀于退庵。

王毂私印　梦山

振衣千仞

奚九名岡，欲余作振
衣千仞印。晉齋曰：
假令李流芳必作濯足
萬里矣。雖一時諧語，
奚九與檀圜畫。實異
代同工也。
乙未十月小松。

山尊

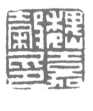

魏嘉毂印

乙未十月。秋盦為松
窗作於南宫邢子愿之
彈琴室。是日看菊會、
食蟹。重九無此樂也。

潘庭筠印

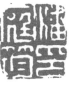

為德園先生作。

小松在潘家河沿。

小松所得金石

乾隆甲午秋。得漢【祀三公山碑】于元氏縣。屬王明府移置龍化寺。作此印記之。小松。

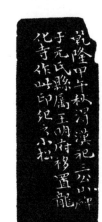

乾隆甲午秋得漢祀三公山碑于元氏縣屬王明府移置龍化寺作此印記之小松

沈啟震印

漢印有沈性。沈延年、沈頤、沈子卿諸章。陰文雙邊。亦漢人法也。黃易謹刻於濟寧之尊古行齋。

葆淳

以穆倩篆意，用雪漁刀法，略有漢人氣味。丁酉仲冬小松。

蘇米齋

覃溪先生正譌。丁酉八月七日。杭人黃易。

覃溪先生正譌丁酉八月十日杭人黃易

蒙泉外史

鐵生先生自用
印。故未署
款。乙丑秋日。
輔之出視
叔孺拜觀。

日冊齋

說文。冊讀
若冊。穿物
持之也。冊
貫通。取其
古致。遂為
不翁尊丈作
日貫齋印
時甲寅清
和。鐵生記。

處素

鐵生仿漢銅印。

梁同書印

鐵生製。

山舟尊伯屬。鐵生作。

小竹

鐵生鐙下為滿塘二兄製。

山舟

鐵生製。

嗣德

鐵生為古幢作。

橋孫　叔蓋。

奚冈言事

平地家居仙

不翁尊丈雅賞。奚岡仿宋人印。

湯古巢書畫記

鐵生為仲炎九兄。

兩般秋雨庵

癸丑秋。鐵生為接山四兄篆刻。

秋聲館主

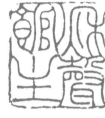

倪高士雲林有朱陽館
主印。此則學其法也。
刻奉崔亭先生清鑒。
癸巳立秋前十日崔渚
生奚岡。

孫氏詵白

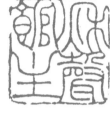

仿漢銅印。為又然兄
製。岡。

姚氏八分

己丑八月廿六日。官
之三兄屬刻。奚鋼。

龍尾山房

吾本素家

龍尾山自南唐采硯
後。其名著于星源。
石之鏗鏗。水之
冷冷。他山無或過焉。
汪君雪碼。大阪人也。
僑居廣陵。榜
其室曰『龍尾山房』，
因刻此印以贈。美其
不忘故土之
志。工拙在所不計也。
庚寅秋。蘿龕外史奚
鋼記。

玉屏山人屬。鐵生刻
于翠玲瓏山館。

晉齋書畫

吾友趙晉齋。千霄
竹也。近從予寫癡
翁礬頭山。頗

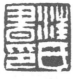

得奇氣。予愛而贈
此。己丑九月廿日。
蘿龕外史並記。

逆旅小子

鐵生刻。

汪氏書印

近世論印。動輒秦漢。而不知秦漢
印刻渾

樸嚴整之外。特用強屈傳神。今俗
工咸

趨腐媚一派。以為仿古。可笑。己
丑正月。蘿龕外史製于翠玲瓏館。

接山

匠誨四兄屬仿宋人篆刻。鐵生。

蒔唐书印

崔渚散人製。

頻羅菴主

印刻一道。近代惟稱丁丈鈍丁先
生獨絕。其古勁茂美處。雖文何
不能及也。蓋先生精于篆隸。益
以書卷。故
其所作。輒與古人有合焉。山舟
尊伯藏先生印甚夥。一日出以見
示。不覺為之神聳。因喜而仿此。
鐵生記。

二酉山房

鐵生為邁菴作。

長卿。
右長卿二字。按何雪漁
字長卿。蓋此石先為何所刻也。
惜磨去。今為
古幢二兄篆之。鐵生并記。

古幢

師竹齋

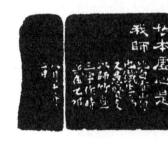

竹本虛心是我師。
此白香山句也。鐵生為又愚
賢友以師竹齋三字作。
時歲在乙卯八月十有二日。

鳳雛山民

相公鳳麓經遊處。畫裏松堂儼昔時。此
日賜書留手澤。鳳鶵又見起清池。余題
梁文莊公鳳巢書屋圖句。公舊居鳳山。
其小山曰鳳雛。今為公文孫匠誨兄刻此。
即以當鳳毛之頌。鐵生記。

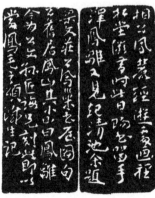

壽松堂書畫記

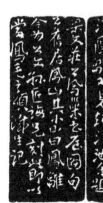

奚丈鐵生自少工書畫。而篆刻亦與黃司
馬小松角勝。後筆墨繁甚。而篆刻踈矣。
此印為廿余年前所作奏刀用意絕似丁龍
泓先生。尋雲孫兄不忍令其淹
沒。屬余附名因記歲月于上時甲子九月
望後五日。秋堂陳豫鐘。

煙蘿子

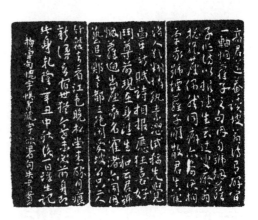

高君邁菴讀坡翁詩。有『壁間一軸煙蘿子』之句。因自號煙蘿子。作詩以報鐵生云：『迂叟癡翁總絕塵。偶然同癖亦前因。拘牽我愧煙蘿子。閑散君真崔渚人。欲（署）翻憐納素澀。試稱先覺齒牙新。賦詩相報應狂喜。好鬥尊前現在身。』鐵生和雲：『君號煙蘿迥出塵。我名崔渚亦同因。藝追鄭老都三絕。閑愛坡公只二人。竹篋去看江色晚。松堂來醉月痕新。漫言宿世猶今世。未必前身即此身。』乾隆辛丑中秋後一日。鐵生記。拘牽句。愧字候書號字。欲署句失書署字。

鐵香邱學敏印

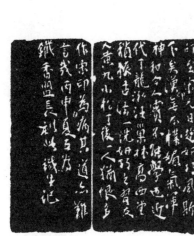

印至宋元日趨妍巧。風斯下矣。漢印無不樸媚。氣渾神和。今人實不能學也。近代丁龍泓、汪巢林、高西堂稍振古法。一洗妍巧之習。友人黃九小松。丁後一人。猶恨多作宋印為病。其道亦難言哉。丙申夏五。為鐵香盟長刻此。鐵生記。

平地家居仙

壬子九秋。奚岡刻奉不翁尊丈清賞。

生于己丑

無顏六兄屬仿漢玉印。鐵生。

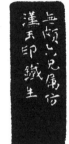

何元錫印

鐵生刻。

菴羅菴主

鐵生為邁菴仿漢玉印。

不翁

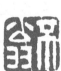

仿漢人法篆。為山舟老伯清賞。蒙泉姪奚岡。

煙蘿子

鐵生仿漢玉印。

胡濤之印

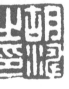

倣漢銅印。為蔚唐兄。奚九。

梁同書印

仿漢人法篆。為山舟老伯誨正。蒙泉侄奚岡。

鳳巢後人

處素二兄屬，鐵生製。

吾祖江干钓遊地。偶过门巷得窥时。三重茆屋依稀在。照见盈勇是我池。竹实桐华已久虚。孙枝敢附凤毛馀。一从铭宅传迁叟。看画如缮手泽书。右题凤巢书屋图。即用倪穤畴先生韵。凤巢在城南奇孝巷。先祖文莊公少时读书之所。履绳每于上塚时过之。今铁生为余作是印。因记之。时乙巳小春。

金石癖

作汉印。宜筆往而圓。神存而方。當以李翁、張遷等碑參之。戊申五月。鐵生記。

菘菴侍者

奚九·鐵生

奚岡之印

蒙泉外史

白栗山樵

接山

青龍山。一名白栗。吾友小年營其尊人窆癸於是山。遂以白栗為號。蓋不忘所自也。鐵生因作印以贈。時丙午重九前二日。

匠誨四兄生于貴州之遵義。時尊甫司空方守是郡。署後接山。因以名堂。屬龍泓丁丈篆諸石。迄今三十有二年矣。匠誨出以示余。且將以自號。余曰。是亦不忘所生之意也。遂刻此以生之意也。并質之尊伯山舟先生。以為何如。壬子九秋。鐵生記。

壽君

倣漢印當以嚴整中出其譎宕以純朴處追其茂古。方稱合作。戊戌冬。為寶之三兄雅鑒。鐵生記。

梁履繩印

蒙泉外史為處素二兄製。

高樹程印·蘄至 (兩面印)

辛丑三月雨牕。為邁菴老友仿漢銅面印。奚九。

獻父

鐵生作。

自得逍遙意

己丑新春。鐵生鋼。為山齋云館主刻此。

崔渚散人

蒙泉外史

散木居士

畫梅乞米

崔山後人

魠臥室

石蘿盦

文人賞易詆翰固妙。而畫不如吾。石刻一道。吾實不如易。是刻成。適易從淮南寄四印至。視之。真不啻有大小巫之謂。松窗其哂存焉。鐵生。

友人黃易。詩翰固妙。而畫不如吾。石刻一道。吾實不如易。是刻成。適易從淮南寄四印至。視之。真不啻有大小巫之謂。松窗其哂存焉。鐵生。

丙午立春後十日。雪窗。為山舟尊丈作。鐵生奚岡。

鐵生為潥水作。

玩物适情

秋堂。

鄂绿华见日生

余亦以是日生每欲用此典製印而未果。蘅士兄索作此印。可謂先得我心矣。秋堂。

唐氏珍藏

秋堂作於求是齋。

赵氏晋斋

竹盦盒主屬刻。己酉孟春雨水日。秋堂陳豫鍾。時假館章氏之健松堂。

汪農印

己未五月。為育民四兄作。秋堂。

託興毫素

乾隆戊申九月既望。為季庚二兄製于蕉石艸廬之南榮。秋堂。

素門所藏金石

趙氏獻父

秋堂作。

沈郎

壬子三月十日。為午泉兄
作。秋堂。

余夙嗜金石。聞晉齋趙兄搜羅甚富。丙午春。造廬往觀。時素門兄適至。晉齋謂余曰。是亦金石友也。與語甚愜。遂訂交于吉金樂石之齋。每遇佳辰良夕。挾所有角勝以為樂。而素門藏書最富。獲一古碑佳拓。涵詠詞章。意會筆法。取某書細按之。必深悉其始終本末而後已。所藏真者。品皆精美。事更融會。雖不及晉齋之多。而古人精神。已貫通于千載之下矣。辛亥秋。索余拙刻。喜其有同嗜也。固不敢辭。因謂素門曰。此以識所嗜則可。若鈐之紙尾。使余先受撒糞之誚。則得罪古人不淺。相與共發一咲。秋堂記。

竹景盦

素門屬秋堂作。時戊午十一月
十日。

吳仲圭梅花盦主印。向在汪訒
庵處。去年。訒庵來河上。出
古印數十枚見示。仲圭此印在
焉。牙章圓朱文。色加蜜琥珀。
光潤可愛。此作止用一盦字。
不

師其貌也。十一日燈下又記。

久竹

眉子大兄屬。戊午十二月
十三日。秋堂作于約齋。

琴塢

秋堂得意之作。

丙後之作

秋堂為鐵生丈作。

樹程之印

邁庵三兄屬刻。秋堂。

靜安廬　秋堂。

老九

鐵生詞丈索篆。壬戌二月十日。秋堂。

結罟齋

意城兄雅好翰墨。尤愛書畫。
日以文酒為事。取張平子思元
賦結典籍而為罟兮之句以顏其
齋。屬余刻製印。亦董子臨淵
羨魚之義也。遂握刀以應。嘉
慶辛酉二月望日。秋堂并記。

我生無田食破硯

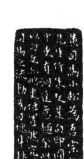

黃司馬小松為吾宗無軒先生
作朱文是句印。圓勁之中。更
有洞達意趣。余此作易以白文。
亦略更位置。然究不若司馬之
流動。為可愧耳。秋堂記。

澂水所藏

嘉慶戊午十一月五日。秋堂為澂水大

兄作于汪氏松聲池館。

穀貽堂印

秋堂作。癸亥十月。

澂水審定

昔人云：善書者不善鑒。善鑒

者不善書。秉衡宗兄富于收藏。

復肆力筆墨。可謂兼之矣。其

銘心絕品。余曾盡觀。無一贋

本。所作詩與文又能時出新意。

令人真不可及。視為畏友者。

豈余一人已哉。戊午四月。秋

堂記。

趙之琛印

己未十一月。為次閑作。

秋堂。

茮華館

戊午七月十九。柳泉二兄索刻。

秋堂。

最爱热肠人

莲莊

余少時侍先祖半村公側，見作書及篆刻，心竊好之，并審其執筆運刀之法，課餘之暇，惟以二者為事，他無所專也。十八、九漸為人所知，至弱冠後，遂多酬應，而於鐵筆之事尤夥。時有以郁丈陸宣所集丁硯林先生印譜見投者，始悟運腕配偶之旨趣，又縱觀諸家所集漢人印，細玩鑄、鑿、刻三等遺法，向之文，何舊習，至此蓋一變矣。後又得交黃司馬小松，因以所作就正，曾蒙許可，而余款字，則為首肯者再。蓋余作款字都無師承，全以腕為主，十年之後，才能累千百字為之，而不以為苦，或以為似丁居士，或以為似蔣山堂，余皆不以為然。今餘祉兄索作此印，并慕余款字。多多益善。因述其致力之處。附于篆石。以應雅意。何如。嘉慶癸亥十一月廿三日。坐雨求是齋漫記。秋堂陳豫鍾。

昨過曼生一種榆仙館。出觀四子印譜。乍見絕漢人手筆。良久。覺無天趣。不免刻意。所謂篤古泥規模者是也。四子者。董小池、王振聲、巴予藉。胡長庚，皆江南人。茲為蓮莊索篆漫記於此。甲子十月十有九日午後。秋堂。

航陶山居

友箋二兄正之。戊午七月。秋堂作。

陳豫鍾印

乾隆甲寅。
秋堂自作。

留餘堂印

乙卯十月朔
日。為皆令先
生作于求是
齋。秋堂。

許乃蕃印

癸亥十月八日鐙下。作於倪氏之經鉏堂。秋堂。

春淙亭長

一自山農鐵畫工。休和紅沫寄方銅。從茲伐
盡燈明石。僅了生涯百歲中。
故瓦苔皴出未央。曾傳金粟道人章。時時韋
帶穿為佩。真樂無如吾竹房。
何震密疎能結楖。文彭精巧更紆餘。
李風流在。善諧應推孫太初。
絕藝吾鄉豈識真。布衣前數顧山臣。城南詩
老推能事。肯刻龜螭與貴人。
靜淵十三兄喜余款字。屬作跋語于是石上。
適案頭有屬先輩詩。因刻論印截句四首。已
周石體。亦足以塞雅好矣。戊午冬日。秋堂。

此情不已

陈氏子恭

此印即缩临尊作。以章法无可改易。知不嫌勦袭也。秋堂。

山阴灵芝之乡人

乙丑十一月九日。作于宝月山房。秋堂。

庚申五月。作于汤氏之宝铭堂。秋堂。

家三秋堂独行君子也。古云闻吾郐称道。甚慕之。比南归。而秋堂已归道山累月矣。此印以重值得之市肆。古云殊珍惜之。属余题记。得身后之交如古云者。秋堂可以不憾矣。丁卯九月十又二日。曼生记于清江玉带河舟中。

素門審定

戊午十一月。作于求是斋。秋堂。

蒨蒨士子涅而不渝

乙丑十一月廿日。作於求是齋。秋堂。

又山白箋

乾隆乙卯九月。製于求是斋。陈豫鍾。

奚岡之印

秋堂。

家承賜書

吾杭汪魚亭比部喜藏書。插架之富。甲于它氏。今年。余假館比部家。與其孫至山孝廉朝夕相處。至山為余言。乾隆癸巳年。詔徵四方遺書。尊甫滌原先生恭進二百餘種。仰蒙御筆題詩二種。及頒賜韻府全帙。洵異數也。因摘庚子山小園賦句。以奉贈以慶遭際之隆雲爾。嘉慶三年六月望日。陈豫鍾識。

文章有神交有道

文章有神交有道，端復得之名響早。愛客滿堂盡豪翰，開筵上日思芳草。安得健步移（□）遠梅，亂插繁花向晴昊。千里猶殘舊冰雪，百壺且試開懷抱。垂老惡聞戰鼓悲，急觴為緩憂心擣。少

年努力縱談笑，看我形容已枯槁。坐中薛華善醉歌，歌辭自作風格老。近來海內為長句，汝與山東李白好。何劉沈謝力未工，才兼鮑昭愁絕倒。諸生頗盡新知樂，萬事終傷不自保。氣酣日落西風來，

願吹野水添金杯。如澠之酒常快意，亦知窮愁安在哉。忽憶雨時秋井塌，古人白骨生青苔，如何不飲令心哀。昔丁居士嘗拈此詩首句為汪蔗田製印，今已為人磨去，不可

得見，余向藏居士印譜有之。趙生之琛，課余之暇，肆力篆刻，尤邃意款字，苦于無見聞，余于此雖不能如居士之入化境，工整二字足以當之。篋中適有是石，因仿居士此作，并刻少陵詩于石，俾置之案上，作畫家粉本可耳。丁己五月，秋堂記。

素情自處

乾隆癸丑長至後十日。課餘閱不違印史。略有會意。捉刀製此。秋堂記。

漢槎珍藏

秋堂。

此余壬寅歲為吳五兄同學所作賞鑒印也。細玩之。略有漢人刻銅遺意。近日酬應雖多。以此印較之。一無長進。撫三嘆。不止斯技也。印。

丙午孟冬望後二日。秋堂陳豫鐘記。

吳江郭氏

頻伽大兄詞翰妙絕當世。余固不敢望其項背。吾黨中亦無不服膺。茲索篆於余。用識余慕之私焉。癸亥十一月十二日。秋堂。

家在吳山東畔

年來作印。無它妙處。惟能信手而成。無一毫做造而已。若其渾脫變化。姑以俟諸異日。戊午六月。秋堂。

希濂之印

瀔水外史

製印署款。昉于文、何。然如書
丹勒碑。然至丁硯林先生。則不
書而刻。結體古茂。聞其法斜握
其刀。使石旋轉。以就鋒之所向。
余少乏
師承。用書字法意造一二字。久
之腕漸熟。雖多亦穩妥。索篆者
必兼索之。為能別開一徑。鐵生
詞丈尤呕稱之。今瀔水大兄極嗜
余款。
索作跋語于上。因自述用刀之異。
非敢與丁先生較優劣也。甲寅長
夏。秋堂并記。

吾杭善篆刻者。國初有丁良卯、
顧卓公、周梦坡諸人，与滿工緻。
師法文何。至硯林丁丈。無美不
備。以蘊釀為主。譬之于書。丁、
顧止于李唐。丁丈則晉、魏
也。余製印每私淑之。識者未知
許作虎賁中郎否？癸丑冬秋堂并
記。

我得无諍三昧

嘉慶戊午二月廿六日。為
易田先生作于無所不宜齋
之南榮。古杭陳豫鍾。

嫩寒春曉

黃山谷評華光長老畫梅：如嫩寒春
曉行，孤山水邊籬落間。此二語最
當。寶月山人工寫梅。他日定能追
蹤長老。因摘山谷語。刻石贈之。
秋堂記。

陳鴻壽印

余自丙午歲始與曼生交。至今無
閑言。其學問文章固
不能望其項背。即書法篆刻。生
辣而氣橫。亦為余所未
逮。至工緻具體。自謂過之。兼
請質之鐵生九丈。以為然否？
嘉慶壬戌三月朔日午後。并記於
求是齋。秋堂豫鍾。

奚岡啟事

曼生。

生涯似眾人

朱文押角小印。仍用漢人名印筆意。慮不點俗目。或未必為方家笑也。曼生并記于雉木齋中。

陳

卍生自製。

延年

玉人天際之齋

德嵒之印

癸丑春仲。積雨初晴。坐體和堂中。祥風披拂。淑氣薰蒸。竟留連。恍可人意。九峯大兄屬篆此印。率爾應之。知不免大眾掩口胡盧也。種榆道人并記。

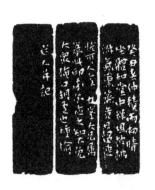

宗伯学士

信芳夫子大人命作。
庚申七月朔。受業陳鴻壽。

不語翁

曼生為古歡二兄。

獻夫

曼生作。

吳氏兔牀書畫印

庚戌鞠秋。用鈍叟仿雪漁紅
文法。曼生記。

獻夫

曼生作。

是程堂印

孫古雲鑒藏書畫之印

聽香　曼生作。

丙塘

鴻壽為丙塘作。嘉慶丙寅五月廿二日。

西泠釣徒

紅蓮十頃。青山半庫。暮鍾初動。一半句留。何須漁隱。耶溪是求。丁卯七月六日。湖上為琴隖作。曼生。

范崇階印

曼生為小湖大兄仿硯林叟作。

琴書詩畫集

戊辰九月廿又五日。曼生于石經樓作。

高樹程印　煙蘿子

小檀欒室

乙丑八月。曼生將之嶺南。臨別時。為余刻此。倉卒不及署款。不可不記也。琴隖

臼研齋　文甫介小石索刻此印。乙丑二月。曼生。

陈豫鍾印

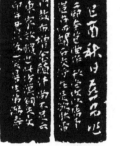

己酉秋日。燕昌作。二印本芑堂作。秋堂復以屬予□古。所謂石交將在是與。然雷門鼓布。增余顏汗。尚不足云東家效矉也。此仿漢銅朱文印。并書以為一笑。曼生弟鴻壽。

印
谱
大
图
示

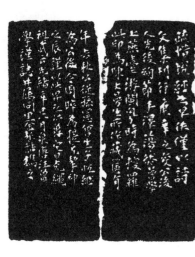

為書生為
書農太史同年作
丙寅六月七日

曼生為書農太史同年作。丙寅
六月七日。

外大父書農胡公以駢體詩文蜚
聲翰苑。寔研究經義。于尚書
毛詩爾雅三禮。皆有纂述。游
泮水時。制藝中即引用周官禮
記註

疏。惜說經書早佚。僅以詩文
集刊行。庚辛之變。公後人先
後殉節。手澤蕩然。曾學上燕臺
游閩粵時。為搜羅。此印為陳
丈曼生所作。藏篋有

年。去秋公從孫憲曾生子恒。
繼為公後。今周晬。為提戈挈
印之辰。謹以此畀之。亦冀它
日克繩祖武云。光緒辛巳八月。
泉唐汪曾學謹誌。并屬同里金
承誥鐫之。

靈芬館主

曼生為頻伽作。

許氏子詠

曼生仿元人法。

夢華盦

曼生為聽香作。

乙丑五月二日。

秋堂補款。

問梅消息

心如工畫梅。刻此為贈。余將南行。即以志別。

乙丑六月十又一日。曼生。

予自甲辰年與曼生交。迄今二十餘年。兩心相印。
終無閒言。篆刻予雖與之能同。其一種英邁之氣。
為余所不及。若以工緻□□而論。余固無多讓焉。
心如此見示。漫記數語于上。秋堂。

鴻壽

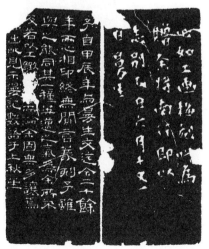

曼生自製。

吳江郭麐祥伯氏印

種桃山館

輔元私印

壬戌二月望日。頻伽、曼生集飲腴碧樓。頻伽屬曼生製是印。而屬填款其側。爽泉識。

乙丑六月二日。為小蘭仁弟作於汪君士羖之青芙容山館。曼生記。

曼生為倩之刻。慈柏聽香伯雅子。白翰刻。

繞屋梅花三十樹

小溪二兄系衍通仙
家鄰東閣。橫斜清淺。
影瘦吟身。浮動黃昏
香酥遠夢。爱倩奚九
為圖。更乞孫郎篆句。
三十樹梅花開

後。當與君騎鶴揚州。
十二橋春水漲時。還
共我吹簫孤嶼。辛酉
十又一月。曼生記
并製。

林小溪亦字季游。為
吟軒尊公父執。此印
陳公佳作。故吟翁尤
重之。甲子仲春。讓
之觀為之記。

江郎山館

吾鄉浙東有江郎山。為四郎天台之亞。頃遊邗上康山草堂。文叔主人寶一拳石秀橫。獨出平岡。迤邐中夾溜澗。疑有水聲潺然出于石底同人。

坐賞欷日盡竊石狀正與斯之江郎山儼肖叚肖具體而微者。主人以恰與姓氏合。遂襲其名。並顏讀書處曰。江郎山館。屬余刻印。以充文玩。嘉慶七年十月十又八日。曼生并記。

敏求室主藏。丁亥乍秋。吳倉石徐褱海同觀。

悼

曼生作。

邁庵秘笈

曼生作。

南薌書畫

南薌大兄與余訂交歷下。若平生歡。論書畫篆刻有針芥之合。其所作印。一以漢人為宗。心慕手追。必求神似。真參最上乘者。而于拙作乃極稱許，豈有嗜痂癖抑非虛懷若谷耶？平生服膺小松司馬一人。其他所見如蔣山堂、宋芝山、桂未谷、巴予藉、奚鐵生、董小池、汪繡谷諸君。皆不敢菲薄。所相與論次之。古人不我、欺我、用我法。何必急索解人因屬刻此。并書以質南薌。不知小松丈以為何如也。戊午六月七日。山左節院珍珠泉上。曼生附記。

蕭然對此君

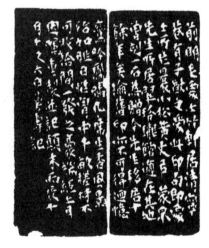

前明毛處士竹軒居清寧巷。有子猷之愛。此印句即處士所作。曩小松黃丈以蒙泉先生所居翠玲瓏館適在其地。先生移居曾刻一石為贈。今先生移居十餘年矣。檢舊印亦不可得。廻憶

鸞吟鳳嘯。几席生香。風景殆如昨日。惟胸中千畝槎枒不可收拾。間一發之豪端紙上耳。因囑重製。並記顛末。丙辰十月十又六日。曼壽記。

鴻壽私印　陳曼生

補蘿盦　曼生為茗雪二兄作。

嶕峴山人

曼生為琴隖作。癸亥七月。

江湖漁長

曼生作。

張青選印

曼生弟刻贈雲流五兄。癸亥九月十日。

七薌詩畫

甲戌七月。刻充玉壺山人文房。曼生記。

朱为弼印

曼生作。

趙之琛印

曼生為次閑作。

錢塘金氏诵清秘玩

顧華長好人長壽月長圖

非若馬牛犬豕豹狼麋鹿然

丙辰十月十九日。重之吳興越六日。鏡煙堂中撥冗成此。曼生記。

嘉慶十有二年丁卯三月八日。為霍山仁弟作漢人刻銅法。曼生。

曼生為祥伯作。祥伯名麐。故用韓句。非敢用劉四罵人也。時觀余奏刀者。慈柏、秋堂、聽香、蕉屏、茗雪、小鴞、及余弟仲恬。後至者點山也。

梅華邨

逋盦

琴隔

琴隔

江都林報曾佩琚信印

前人論書云。大字難于結密。小字難于寬展。作印亦然。曼生此作。于逼仄中得掉臂遊行之樂。亦自可存。作印全籍目力。童時遊戲遂成結習。恐後此目眵手戰難為繼耳。小桐其勿輕視此。癸亥四月十五日。曼生記。

江郎

嘉慶壬戊十月南歸。道出邗上。留康山艸堂數日夕。為文未先生作此印。同觀者。張丈壽賓、葉君生白、張君子貞、袁二又愷、壽二伯寧、吳二蘭雪也。泉唐陳鴻壽曼生並記。十又八日。

我娱軒印

爽泉大兄索刻。曼生。

靈華僊館

遠春將之豫中。刻此贈別。
嘉慶甲子九月廿又九日。
曼生并記。

顧洛之印

曼生為西某仁兄仿漢人作。

自然好學

天潛老人自顏其吳門別業齋居
四字屬刻。并記。曼生。

梦漚亭

曼生為次閑作。

高垲

錢唐孫古雲書畫印記

陳鴻壽印

小湖

曼生為叔伯作。

聲仲父

嘉慶壬戌九月四日。舟泊津門。和邨持二石來。為聲仲索刻。曼生記。

松宇秋琴

嘉慶乙丑正月廿又六日。曼生為雲槎二兄作。

學以鎦氏七略為宗

曼生為選樓作。嘉慶丙寅五月廿二日。

崧庵侍者

蒙泉詞丈每于大士誕日寫象布施。舊鈐崧庵侍者印。意未愜。屬余重製。癸亥九月十又七日。曼生記。

百宋一廛

薳翁顏新居室曰百宋一廛。為藏宋槧本書所。屬曼生刻印。

濃華淡柳錢唐

曼生為秋室先生作。乙丑三月十七日記。

寫經樓

曼生為梅溪先生製。

輝蕚堂

曼生仿漢印法。為朗谷五叔作于石經樓。

叔美

曼生。

邁沙彌・菴羅盦（兩面印）

邁盦屬刻面面印。曼生。

趙之琛印

丁卯六月。曼生擬漢刻銅印法。

梁寶繩印

仿漢銅印法。為接山先生作。

丙辰八月五日。曼生。

陳希濂印

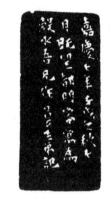

嘉慶七年壬戌之秋七月既望。都門客寓。
為穀水吾兄作。曼生弟記。

長相思　曼生仿漢印法。壬戌三月。

咸豐壬子五月。客虞山遠亭過。我見曼生
所作長相思印。如李陽冰見碧落碑。臥宿
不去。余即以奉贈。上虞西莊山民徐三庚記。

同治甲子春日時。客申江得晤亮甫。五兄
酷愛金石。出示老曼仿漢人印一方。并見
辛谷題款。可云二美矣。囑余題記吳中陸
泰記。

茗園外史

予性拙率。有索篆刻者。恒作意應之。
不敢以其人為進退。接山先生為今日著
作手。精鑒賞。徵及鄙作。尤不敢以
尋常酬應例也。丁老後。予
最服膺小松司馬。客冬。為小松作蓮宗
弟子印。用漢官
印法。極邀鑒可。今為接山先生製此。
意致亦略相似。覺半年所學未進。殊可
愧耳。丙辰八月五日。曼生并記。

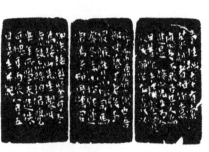

陈文述印章　文述

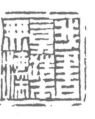

我书意造本无法

曼生为听香作。

陈文述印宜身至前迫事册
闲愿君自发专卖店完印信

万卷藏书宜子弟

戊午九月。仿六朝汉铜印法。
曼生作于蓺凤堂。

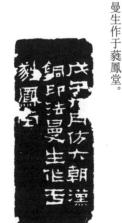

孙均私印

蝉蜕俗学之市

曼生为雩门作。

錢江陳氏瑯園珍藏

素門先生

庚申十二月七日。之琛謹篆。

汪氏可華軒印

嘉慶戊午十二月。趙之琛。

魚雁

如柏五兄屬。弟趙之琛。

静妙

次閑作於補羅迦室。壬辰十月。

蕈盒

次閑篆。

廷濟

擬秦代銅印。為叔未兄丈。趙之琛。

百華菴印賞

仿瓦當文。己卯十一月。次閑。

延年益寿

紫薇舍人

次閑篆於退庵。辛丑。

農桑餘吏

次閑為曉樓擬鈍丁老人。

陳銑

以秦人意。用六朝刀法。漫成此印。癸巳三月。次閑。

誦先人之清芬

可意湖山留我住　斷腸煙水送君歸

平岡細艸鳴黄犢　斜日寒林點莫（暮）雅（鴉）

壬戌十月六日。橅何雪漁法。為雲藻先生屬。次閑趙之琛。

荐寄室

是記為吾友湯畫人
所作。今畫人已歸
道山矣。甲戌夏。
自製此印。并附小
詩。以誌知己之感。
誰識西湖鐵筆臣。
塵寰謫下幾經春。
他年奉詔来雲渡。
應向玉堂訪故人。
次閑。

荐寄室記。庚午三月。錢唐湯錫蕃畫人撰。趙之琛記。
往者。嘗遊齊魯三晉間矣。煙埃漲天。不辨牛馬。
倦而求息。則執曩執巾。都非我族類。仰視屋梁。此
塵之縣而不解者。若古釵腳。止。予何惡。予旅人室
也。一夕三遷。俯仰已為陳跡。則夫塵垢秕穅。蚤
口慘腹。一切不可堪之狀。亦直寄

焉。以為不知者訴屬耳。彼既寄之。吾又何蘄乎而
弗寄之耶。以是得無苦。即世之善居室
者。委壘材。會眾工。基之。鑿之。內之以日、以
年。俾各有寧宇。用心勤矣。而曾無異乎萬物之逆
旅。一宿之蓬廬。是故苞而為竹。茂而為松。飄而
為蓬。陋而為筆。竹也。松也。蓬筆也。由

君子觀之。皆非也。曰。荐也。不知其聚。不知其
散。意東意西。聽其所止而休焉。不膠者。卓矣。
而知其解者。為趙子次閑。次閑。儒家者流已。乃
浸淫千桂下史之學。委和委蛻。洋洋乎與造物者遊。
有目巧之室。謚曰荐寄。朋來出入。不聞主實。晏
如也。乃審厥象。命良工規而摹之。來以示予。予
惟心猶水也。避礙

而通諸海。故任荐之往來于其前而已。無與心猶累
也。沾泥不狂。故任荐之倏忽變幻。而有不變者存。
抑此非老氏之言也。大禹言之矣。生。寄也。死
歸也。雖周行天下。可以無震而怪物。一室雲乎哉。
夫次閑既不出戶庭而知之。而予疇昔之夜。馬煩車
殆。而昧者始覺久矣。夫予之猶有竹松蓬筆之見者。
存也。

林氏少穆

赵之琛作。癸巳八月。

錢唐高學治叔荃甫茸之印

次閑為叔荃仿六朝印。

蘭枝印章

丁卯二月朔。為春府大兄作。趙之琛。

金壽生訢賞章・金壽生清玩印

一齊千大

次閑。丁亥九月。

輔元

次閑仿元人篆法。

辛未十月。

玉裁

次閑篆於退庵。

二山

次閑為二山仿瓦當文。

字曰嘉父

辛亥暢月。次閑作於退盦

吳修梅父秘笈之印

擬丁居士。次閑。

之琛

獻父妙年作印如此。將來何可限量邪。秋堂記。

獻父

次閑自作。

水流心不競　雲在意俱遲

戊戌季春。為雲泉大兄屬。次閑篆刻。

山雲當幕夜月為鈎

次閑趙之琛仿漢朱文。庚辰十月朔後五日。

耐青

次閑仿秦人銀印。癸卯三月。

聽秋吟館金壽生藏

赵之琛·獻父

心壺

紫珊

次閑仿秦人印。

子苕

道光癸巳七月。次閑擬秦人印。

煙雲供養

昔鈍丁先生曾有是作。此師其法而小變之。不識二山許我何如。道光丁酉端月。次閑并記。

神僊眷屬

□瑯嬛尺素通幽。
裹□喜得兩心同。
雙筠佳話天留在。
傳世須憑鄭國公。
裴航事迹渺如煙。
誰解閒尋物外天。
它日玉笥山下住。
梅花相伴自年年。
次閒題。

雲車崔馭下遙空。
始信披香血脈通。
它日蓬山重聚首。
願為雞犬托玄風。
翩翩子和韻。

咫尺雲門路可通。
閒身穩度天風。
證緣尚有金章約。
傳世全憑玉佩功。
龍虎嘉名非浪誇。
它年身價冠長沙。
秋蟾雖有聯芳桂。
不及槐天第一花。
鷩嶺逸民。

惟恨離羣五有秋。
于今歸夢到杭州。
只愁一入紅蓮幕。
不得頻登黃崔樓。
沖霄子。
足底雲輪指出蓮。
它年歸向金牛臥。
幻蹤偶爾寄風煙。
誰識壺中別有天。
玉笥山主。
霧幌雲屏接紫虛。
為緣修道好棲居。
可知七□□經過。
傳□□□篆□。

卻喜仙鄉信通□。
披香萬里慣乘風。
而今易作南屏路。
還憶先生汗馬功。
千石公侯定可誇。
居然壽貴屬長沙。
南天崔舞文星見。
誰占春風及第花。
嘉慶壬申九月十九日。次閒次韻。

在卿

二如居

梅华馆

竹西行馆

雷溪孙畹伯氏珍藏印

味梅行馆

高兄秬仲之官邗江。次闲作此赠别。己酉又四月。

次闲仿钝丁老人。丁酉上元日。

乙未十二月。次闲。

《寶積經》云。譬如補羅迦樹。隨解之處。中表皆有吉祥之文。余年來深解得此旨。以吉祥神咒為早課。因顏其室曰補羅迦。蓋取吉祥意也。吉祥吉祥。晝夜六時恒吉祥。吉祥。會上身心俱吉祥。南無吉祥。會上菩薩摩訶薩摩訶般若波羅蜜。稽首皈依合十謹記。以證吉祥。寶月山南侍者趙之琛。時為嘉慶甲戌如月之吉。

年來淡定作生涯。小隱蓬龕歲月賒。欲識曼殊真妙諦。吉祥文在補羅迦。

吐出喃喃咒語聲。個中妙理認分明。只教心地清如許。水不揚風自行。

結茅已約南屏路。此日先邀入畫圖。卻喜如如誰得似。新篁景裡見真吾。

乙亥九月自寫補羅迦室圖。漫成三絕。附錄于右。次閑記。

俠骨禪心

戊辰二月廿製。趙之琛。

雷溪舊廬

春府大兄屬篆。次閑趙之琛。丁卯二
月朔後一日。

休甯。山水之區。而雷溪出其東。林
壑曼延。溪流澄澈。極幽邃之勝宜。
居是鄉者之有人焉。特立而秀出也。
同年孫舍人春甫世居於此。自唐末迄
今垂千年。子孫無有去茲
鄉者。其可風也歟。春府嘗寄籍吾浙
之仁和。旋官京師。以憂還里。念

先人之舊廬。眷戀不忍去。今冬復將
入都。且訂余偕行。余故越產而居于
杭。其舊廬曰琴塢。是與春府同有故
土之念者。今觀次閑所篆茲印。益有
振觸。遂為原其作印之緣而并索次閑
刻之印側。丁卯二月八日屠倬記。余
慈柏、吳黔山、江聽香同觀于萍寄室。

文王不敢侮之民

丙子盛夏。雷雨初霽。幾榻皆潤。偶閱漢人印冊。不覺技癢。遂為子安六兄摹此。趙之琛。

更生

戊辰春二月。余幕遊江南。自白下之昆陵。舟行揚子江。適江潮暗長。暴風驟作。浪激甚。舟披揚中流。忽觸江中之青山。舟欹擱不前。俄而潮平。舟雖不沒。然昏暮不辨涯涘。榜人相泣而慮。夜潮復至。所幸西風甚急。不至東湧。詰朝始得辨路。乃以桅木作梁。蛇行登岸。岸上積雪沒脛。行二十里。始至沙帽洲。儀徵所轄也。途中險阻。回憶惘然。因號更生。以自幸。屬次閑記此。

茶熟香溫且自看

意在鈍丁、小松之間。戊戌十月。次閑。

嫩香樓白事箋

己巳三月。篆于萍寄室。寶月居士趙之琛。

高叔荃審定金石文字

道光二十六年。次閑作。

錢唐汪氏邁孫所得

次閑作于退庵。甲午三月。

墨妙齋

嘉慶廿五年。先光祿公。禦賜墨妙軒法帖。用以名齋。以藏是帖。甲辰九月。屬次閑製印。因記于右。叔度。

求眞

求道在心。心求眞。眞靜。眞定。眞了悟。眞覺滿。眞覺悟。能悟。所悟。性空。空一物。不著。卻無念。不眞。此靜境也。

丁丑二月廿日。得求眞二字於浴日。因謹錄慈訓于右。噫。名者實之實。余于斯。深有媿焉。之琛。

寶穰

道光二年八月。為叔未兄丈製。次閑趙之琛。

叔未丈得唐摹王右軍行穰帖。此帖為小白侍禦故物。後有倪雲林、柯丹丘、董香光、王覺斯題記。真寶物也。次閑又記。

西泉

逢元

汪鋕之印

孫華海鑒賞書畫印

寶彝齋

琅邪郡

道光庚子二月。趙之琛製。

嘉慶癸亥十月。丁丑。為薌樹大兄屬。次閑。

華海大兄精
于賞鑒。收
藏甚富。今
之項墨林也。
癸巳冬。屬
製此印。為
仿漢法應之。
次閑并記于
退盦。

僊誕之日佛誕月　我生廼在僊佛間

隶仲二兄誕期。同回道人。
其前六日。又為釋迦生日。
因綴合成句。屬篆諸石。
余并為之記。道光丁未四月
十有四日。次閑趙之琛。

雲麇手集

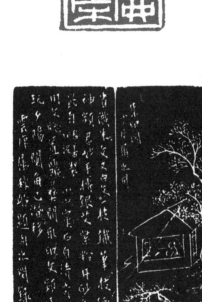

集印圖。雲麇屬。次閑。

省識朱文又白文。一枝鐵筆
技偏神。頻君妙手搏銀艾。
紫粉丹砂色最勻。君善製印
泥。小山窠石自清奇。何用
文聰置鼎彝。開取印文頻展
玩。夕陽闌角已潛移。雲麇
屬秋龡題句。次閑錄。

陳銑

次閑篆。

臨川李氏

次閑仿漢鑄印。癸巳。

人華庵主

次閑仿漢之作。

童崖

次閑擬漢鑄印。

徐渭仁印

次閑為紫珊尊兄仿漢。

無夢盫主

覺盫二兄屬。弟趙之琛。

二如居式金式玉夫婦合章

江聲艸金氏家藏子孫永保

趙之琛印

樂朋來室

次閑為梅閣篆。癸卯六月。

補羅迦室

辛卯夏五月。次閑篆。

羅鑒

次閑為鑒如擬漢。乙亥六月。

一蕶亭

曼生兄丈正篆。趙之琛。此余師刻贈曼公之作。于晉于市中購得。出以相視。細審三□。始知吾師早年深得力于曼公也。甲辰三月。弟子陳中□誌。

薔薇一研雨催诗

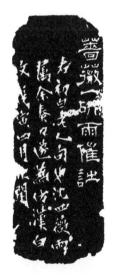

薔薇一研雨催詩。右初白老人句也。沈四薇雨屬余奏刀。遂為仿漢白文。戊寅四月。次閑。

曾經滄海

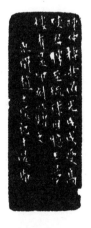

陳仲搏。於道光戊戌。受高使君聘至琉球。因億王夢樓有是印。刻以贈之。次閑趙之琛記于退庵。

少華

淡岩精于製
紐為仿
漢法。蓋取
製作皆今
於古也。次
閑并記。

翁方綱

覃溪前輩正。錢唐趙之琛作。

錢唐王祖梅月鉏甫醉華氏鑑賞圖書印

洗桐吟館

乙丑八月。仿漢銅印式。趙之琛。

錢唐沈承禧硯卿氏印

讀未見書齋印

吟竹大兄屬。次閑趙之琛。

臣則徐印

錢唐趙之琛。為少穆大中丞仿漢銅印。

子寶・翊華

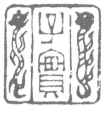

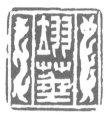

辛卯夏五月。次閑篆。

汝驪私印

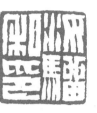

次閑擬漢人刻銅法。

曠谷子

趙之琛製。

觀西

甲申四月九日。為二山八兄作。次閑。

觀西

次閑為二山仿漢印。

承勳私印

次閑擬漢人法。

沈雒

次閑為竹賓一兄作。

張廷濟印

叔未兄丈名印。壬午八月。趙之琛。

玉玲瓏山館

次閑趙之琛作。己未三月。

君莫覷 滿青鏡
星星鬢景今如許

丁亥夏五月望後二日。
次閑篆刻。

戴熙

次閑刻贈。醇士世兄即正。

静初父

癸亥又二月。趙之琛。

邵書稼印

染香大兄屬篆。次閑弟趙之琛。

玉裁啟事

次閑仿漢鑄印。

高超然印

高學治印

陳鴻壽印

柳齋贈。又蘇詞長屬刻。庚辰八月。次閑記。

次閑為宰平仿漢。

曼生先生屬刻。次閑趙之琛。

馳神運思

天臺山者。蓋山嶽之神秀者也。涉海則有方丈。蓬萊。登陸則有四明、天臺。皆元聖之所遊化。靈仙之所窟宅。夫其峻極之狀。嘉祥之美。窮山海之環富。蓋神人之壯麗矣。所以不列于五嶽。闕載于常典者。豈不以所立冥奧。其路幽廻。或匪峰于千嶺。始經魑魅之塗。卒踐無人之境。舉世罕能登涉。王者莫由裡祀。故事絕于常篇。名標于奇紀。然圖像之興。豈虛也哉。百夫遺世甑道。絕粒茹芝者。鳥能經舉而宅之。非夫遠寄冥搜。篤信通神者。何肯遙想而存之。余所以馳神運思。書詠宵興。俯仰之間。若已再升者也。方解櫻絡。永託茲嶺。不任吟想之至。聊奮藻以散懷。右孫興公天臺山賦序。春府大兄屬刻是印。為錄一過。寶月山居士趙之琛并記。

恩騎尉印

戊寅四月。擬漢官印。次閑。

鴈足山房

次閑擬漢鑄印。壬午四月朔日。

欲將書劍學從軍

次閑仿漢。

古杭錢唐高學治印信

道光己亥四月。次閑作于退庵。

費丹旭印

次閑為曉樓仿漢刻銅法。

湖上騎驢

次閑為小竹擬漢朱文。丁亥立夏日。并記于補羅迦室。

錢湖華隱

杏樓雅嗜山水。春秋佳日。嘗集同人領略西湖風月。遙吟俯唱。逸興端飛。余極忻慕焉。因跋數語。以誌同好。道光丙午五月。次閑并記于補羅迦室。

渭長

耐青作於曼華盦。為渭長仁兄。

稚禾八分

穉禾精八分。乙卯人日夜窗快
雨。仿元人印。叔蓋。

伯恐

耐青為伯恐作。

翔士

蓉圃一字翔士。為刻此印。以
充文房。甲寅五月。叔蓋。

石頭盦

道光庚戌十月。見山道盟仁兄
屬仿漢。耐青。

改琦

叔蓋。

范禾印信

咸豐五年嘉平之初。穉禾以太
和間《始平公造像》貽余。此
刻陽文

凸起。世所罕覯。穉禾與余搜
羅金石。考證字畫。誇多而鬭
靡者也。割愛見貽。余實深感
其德。此印就仿六朝鑄式。
所謂如驚蛇入艸。非率意者。
奉為審定真跡。叔蓋記。

胡不恐
　　叔蓋。

以古為徒

道光己酉仲冬。耐青集鐘鼎。

山水方滋

厚盦

鼻山　伯恐

丙戌生

道光己酉冬。耐青為小鐵弟。刻於曼華盦。

厚盦仁兄正篆。甲寅五月。叔蓋。

丙戌生。檇李范厚庵屬刻。叔蓋。時乙卯中秋夜。

大小二篆生八分

余不應詩句閑散印。而
陶杜句最喜為。穉禾屬。
叔蓋并記。

任熊之印

叔蓋作於見聞隨喜室。
丁巳五月。

集虛齋

范叔集虛齋搜藏石墨。
務求精備。丙辰夏。以
余藏三闕畫象耿勳碑。
并刻此贈。叔蓋。

咸豐甲寅。鼻山游桂林。
乙卯歸來。屬刻此印。五
月望。叔蓋并記。

咸豐四年四月四日。胡鼻
山來登絕頂。

獨秀峰居桂林城之中。高
四十餘丈。三百六十一級。
方登絕頂。明王國材題『南
天一柱』四大字。其狀盡
之矣。

獨秀峰下。曰『劉海洞』。
曰『讀書巖』。唐顏延年
讀書其中。中有元和孟簡
題名。岩外有建中元年鄭
叔齊記。

特健藥

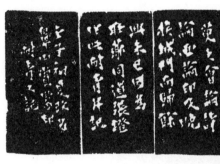

道光己酉重九。与傅嘯生、孫仲明遊湖上。作茮蕆之會。論詩。論畫。論印。及晚。挨城門而歸蘇。餘興未已。因為聽薌同道張鐙作此。耐青并記。

壬子初夏。改名鼻山賞鑒印。耐青又記。

范叔集虛齋印

范叔用惟道集虛意名其齋。余作此印。非浸亂也。蓋取其用意深純不類時俗。因並識之。西郭叔蓋刻。

根復

伯恐

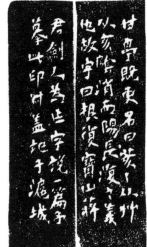

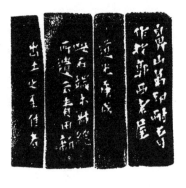

甘亭既更名曰葰。葰
从艸从亥。陰消而陽
長。復之義也。故字
曰根復。寶山蔣君劍
人。為作字說一篇。
予摹此印。叔蓋記于
滬城。

鼻山弟印。耐青作於
郭西老屋。

道光庚戌。

此石端木叔總所遺。
雲青田。新

出土之至佳者。

竹節硯齋·鼻山手拓（兩面印）

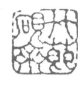

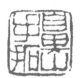

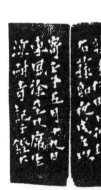

此印余遊富春山時。
鼻山索刻兩面者。倥
傯未應。茲鼻
山自烏程囑陶石菻來
促。明日往拜石菻。
即夜成之。以
寄。壬子五月十九日。
東風徐至。几席生涼。
耐青記于鐙下。

受經堂

受經堂。
咸豐戊午四月十三
日。陰雨積旬。潮蒸
特甚。幾愬間。頗有
惡氛。叔蓋焚庵叭香。
作此于見隨聞隨喜
室。并記。

胡鼻山藏真印

鼻山好古求真。收羅金石甚富。

歐洪牛趙繼起之二人也。

丁巳八月。自滬歸。購得崇高

三闕《韓勅造器碑》《延光殘碑》

舊拓。刻印賀之。叔蓋篆。

臣繼潮印

叔蓋。

蠡舟借觀

篆刻有為切刀。

有為衝刀。其法

種種。予則未得。

但以筆事之。當

不是門外漢。甲

寅冬。叔蓋。

徐之鑑印

藏壽室印

書通隸篆。如食之不撤薑。所以通神去惡者也。仲水書。得魯國三昧。近嗜八分。更入六朝。令人賞之不置。此石存虛室。久未有以應之。實恐有玷佳書耳。咸豐丙辰六月。叔蓋揮汗刻。并記。

開泰徐氏。實稱宦族。吾友仲水仁弟明府。恬淡嗜古。書畫詩文。畢臻逸玅。收藏秦漢六朝金石文字。題識考證。眼光洞澈。蓋薛尚功、黃伯思一流人。咸豐丙辰八月。以信州匪亂。奉守定陽。予集二三知己。話別於范氏集虛齋。索作是印。予以嬾拙。謬為推重。何各成此。然當此惡涂四郊。軍事旁午之際。不禁戎行騰笑也。叔蓋記。

聲遠艸堂

聲遠草堂印。叔蓋篆。

明月前身

甲寅立秋夜。叔蓋仿漢印。

恨不十年讀書

沈攸之云。早知窮達有命。恨不十年讀書。為倣煮石山農。伯蘊屬刻。戊午七月。叔蓋記。

玉延菴主

丙辰鐙節。叔蓋刻於未虛室。

鼻山藏

耐青篆。

定生印信

甲寅九月。叔蓋漢人鑄銅印。

稚禾所藏

秬鬯二兄屬。曼生。
壬戌七月。都門寓舍。
癸丑守歲。叔蓋為稺
禾作於曼華盦。

吳鳳藻印·南宮第一　對策第二（兩面印）

蓉圃亂予。有京師之
往。手書楗貼見遺。
刻以報之。

叔蓋仿漢人面面印。
甲寅冬。蓉圃仁兄鑒。

南宮第一。對策第二。
叔蓋篆于未虛室。

丁丑鼻山

得天題趙子固蘭亭落
水本。云。古今人相
照。正在此圓鏡中。辛亥秋。耐青
作於曼華盦。

胡鼻山人胡震之章·字予伯恐（两面印）

富春胡鼻山。有宋紹
聖二年題記。曰。謝
安頤務興利。

放四渡於春江。闕三
嶺於胡鼻。水陸得以
無虞。聊刊此

以為記。三十字。語
句清奇。字�雋逸
伯恐手拓一帋見貽。

索刻此印。乃對所拓。
錄文于上。以補鑒賞
之不足。耐青記。

胡震伯恐·丁丑鼻山（两面印）

富春胡鼻山。在邑城
之東。昔大癡富春山
圖。即其處也。尾蟠
荒陬。首注大江。宋
紹聖丁丑閒開通故
道。有

題記焉。予友胡子伯
恐。舊居是地。鼻山
其號也。咸豐紀元辛
亥正月。索作此印。
噫。凡人之一動一作。
莫不思與古

人相合。今胡子號曰
鼻山。又生于丁丑之
歲。是古人豫為之合
也。天與之姓。地與
之名。而古人與之記
年。予篆此印。亦

何樂而不為乎。耐青
并記

稚禾

叔蓋偶仿雪漁。

韻初

戊午十二月。叔蓋。

沈樹鏞印

韻初屬。叔蓋仿漢。

集虛齋

甲寅五月十一日。過集虛齋。為稺禾刻。叔蓋記。

胡震

叔蓋。

范守知印

厚庵方家審可。叔蓋仿漢之作。

胡伯恐·臣震私印

老夫平生好奇古

我書意造本無法

道光庚戌三月十四日。耐
青為鼻山道盟仁弟仿漢人
兩面印。

穉禾頗賞是口句。余曾為
刻。今三年矣。較之何如。
雲居山人松。記于曼華庵。

壬子之秋。歸安楊見山以
所藏析里橋磨崖佳拓本見
視。展玩數日作此。用意
頗似之。耐青記。

頻羅弟子

蓮汀先生。吾杭梁山舟學士門人也。龍巖書來。謂其書畫過前人。索刻此印。予籍可就正於方家。且以為龍巖兄賀也。丙午仲冬。耐青并記于曼華盦中。

與紹聖摩崖同丁丑

富春山為吾杭名勝之區。大癡有富春大領圖。萬山如屏。環列江口。其間有曰胡鼻山。即伯恐所居處。錄以為號焉。庚戌之歲。伯恐訪得宋紹聖丁丑題字。索刻此印。卡蓋并記

我生之初。歲在丁丑。紹聖鐫山。歲亦是守。適丁斯辰。丑為之紐。刻印記之。耐青吾友。自製。壬子冬仲。

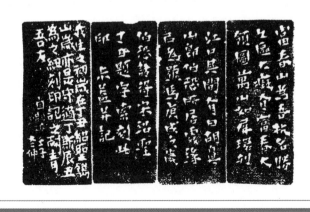

嚴荄之印

代面 · 相思得志 （两面印）

粤友嚴甘亭。原名應棠。自以門祚衰薄。咸豐戊午冬。更其名曰荄。於陰陽消長之幾。取義甚宏。屬刻松印。為仿漢作。不敢率爾。以副更名之始事云。叔蓋。

己未夏。芸軒書來。囑刻封完印信。芸軒好古技賞。詩句閒散之作。殊不相宜。為仿漢印面式應教。代面一。印。見之漢銅印叢。相思得志。金石苑藏印也。叔蓋并記。

華人敬印

小吉祥室賞眞之印

鼻山

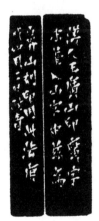

信手之作。頗似鈍叟。松庵
善此道。當會之也。辛亥二
月。耐青記。

小吉祥室賞眞之印。咸豐元
載。耐青刻。

漢人王廣山印。廣字末筆入
山字中。茲為
鼻山刻印。用此法。庚戌四
月二日。耐青

閔釗

耐青為小農尊叔篆。

應酬生活

咸豐元年。耐青刻。

鼻山所藏

耐青刻。道光庚戌八月。

胡震長壽

聽香精篆刻。深入漢人堂奧。每惡時習亂真。故不輕為人作。己酉歲來自富春。見予為存伯制印。咄咄稱賞。以二石索刻。予最樂為方家作。又不樂為方家作。蓋用意過分也。九月十有三日丁未。風雨如晦。興味蕭然。午飯後煮茗。成此破寂。隨意奏刀。尚不乏生動之氣。賞音難得。固當如是。

不審大雅。以為然否。耐青并識於曼華盦。老蓋為鼻山作七十餘印。此其始也。

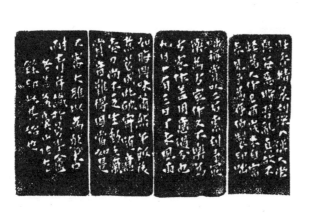

胡鼻山

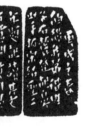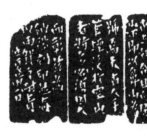

庚戌之春。伯恐我弟偕周子石麓登胡鼻山。手拓宋紹聖二年題記。讀其文。古意淵然。因思胡與姓合。且向居山下。即以鼻山為號焉。夫古人手筆埋沒於空山者特多。必須因人而彰。茲為伯恐刻印。並誌以爾賀之。耐青。立夏前一日。

稚禾隸古

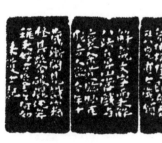

甲寅嘉平十一日午後。淪茗篆此。八兒仲揆侍。即命奏刀。八兒甫七歲領解說文字。而未解八法。鼻山嘗戲與褒余道。臨眇在脫去人欲。今年十歲。漸開見識。竊怪其鑿破混沌矣。稚禾好古。鑒之何如。未道士記。

小住西湖

甲寅冬。叔蓋。

無盡藏

厚庵慕坡公無盡藏意。屬。叔蓋。

鼻山摹古

去古日遠。其形易摹。其氣不能摹。
鼻山善得其神。耐青。

歸安楊峴第五字見
山又字季仇之印章

季仇屬。叔蓋刻。

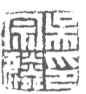
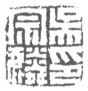

吳宋麟印

戊午四月朔夜。應橋孫作。叔蓋記。

朱繼潮印

甲寅芒種。叔蓋為聲遠尊兄篆。

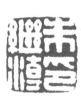

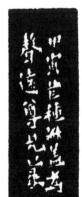

恩騎尉印

壬子十月十七
日。養痾曼華
庵。共成四印。
鐵老仁丈正。
叔蓋。

錢唐吳鳳藻詩書畫印

蓉圃詩書畫
印。甲寅夏至。
叔蓋刻。

聽秋翰墨

此予仿爛銅
印。因石性為
之也。叔蓋。

話雨軒印宜身至前迫事
母聞願君自發印信封完

此漢印文字也。乙卯孟冬月。為
話雨軒。作於曼華盦。古泉叟叔
盦記。

仲水眼福

昔周公謹有雲煙過眼樓金石書
畫。但得過眼。便是幅緣。
仲水此印存未虛室三月之久。一
旦自滬來歸。亟宜報之。
信手而成。我行我法。鑒者當謂
何似。余則曰。不悖乎
字法而已矣。丙辰三月十六日鐙
下。西郭叔盦并刻記。

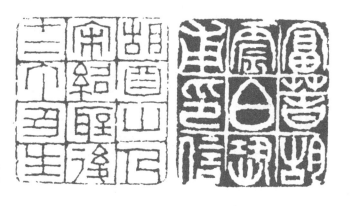

富春胡震伯恐甫印信・胡鼻山人宋紹聖後十二丁丑生（兩面印）

邑城之東。相去十里。有嶺曰胡鼻。沿崖瀬江。上下峭險。行者病焉。己丑春。邑宰陸侯楠與邑尉錢侯孜帥時官。命進士謝安蹟諭大姓。隨力捐施。悉平治之。翼以石柱。扶以欄楯。閱六月而其道始如砥。經久宏遠之謀。無所不用其至。畢工紀實。于是乎書。乾道五年七月朔，致仕仲祖堯謹記。

庚申秋。余避兵富春江南。鼻山出老蓋篆印。屬補胡鼻山宋開通題記。并誌。无疾華復。

咸豐六年十月廿四五日。為鼻山仁兄四十攬揆。予以明拓李仲璇修孔子廟碑。康熙瓷印色盒。祝其純嘏。橋李范叔購此佳石。囑刻兩面。用申蒼篆。長年石。交永久之義。七年正月廿八日西郭叔蓋記。

丁文蔚藍叔印信長壽

叔蓋信宿大碧山館。仿秦人九字印而作漢篆。為韻琴刻。

范湖居士周閑之印

戊午九月。客胥門宿三茅觀。為存伯作。叔蓋記。

延陵書翰

庚申上鐙節。叔蓋仿漢印。

守知私印

乙卯八月十三日。同吳
江翁叔均、仁和陸匊珊、
錢唐李元季遊南屏山歸。
鐙下。為厚庵仿漢。叔
蓋刻記。

檇李范稺禾甫珍藏印

稺禾有金石癖。收藏極
夥。甲寅人日。叔蓋刻此。

厚菴翰墨

伏暑多風。余甚畏之。
坐未虛室自辰及午。為
厚兄作四印。叔蓋記。

范守和印

甲寅夏夜。為穉禾道盟仿漢。叔蓋

瀹茗就此。

靜寄東軒

厚菴囑刻陶句。丙辰五月望。叔蓋。

錢唐吳鳳藻詩書畫印

蓉圃屬。耐青刻。

范湖艸堂

存伯囑。叔蓋篆刻。

周閑翰墨

秀水周存伯印。耐青仿漢人搥鑿法。

聽秋

叔蓋。

高塏・頻伽居士

辛酉六月。頻伽仁兄屬。爽泉刻。

高塏・華竹安樂齋

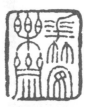

丙寅穀日。奉荷屋先生正篆。爽泉。

張燕昌・聽碧處

甲寅秋日。為柞溪先生作。燕昌。

張燕昌・金石契

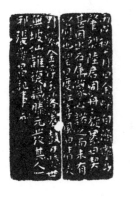

丙戌秋七月。余歸自濟寧。與肇烈
陸君同舟。舟旋累日。契甚。因出
石屬篆。心諾之而未有以應也。望
日度江。喜風日清美。

對紫金浮玉。落墨鼓刀。噫世無坡
仙。誰復識滕元發其人一邪。張燕
昌記事。

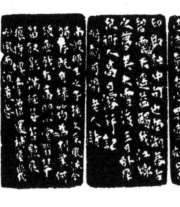

嘉慶十月。喜晤辛未晴厓仁兄于平
陵署中。同人集桑連理館。文酒之
會懽如也。晴厓為宋循王裔。嘗從
福郡王黔西

軍中數載。功得吟翰。胸中有磊落
奇氣。酒酣。誦可閒老人題其先世
竹居詩。聲情宛轉。令人發述德懷
古之思。索刻是

印。即詩中句也。西湖春古。碧雲
天遙。益觸我江鄉之夢矣。大雪後
三日臥。犀泉道人高日濬并記。附
刻可閒老人詩。

南渡循王之子孫。文采風流今獨存。
既有綠筠為別業。何須畫載在高門。
小堂翡翠留釵影。滿徑莓苔點屐痕。
侍婢牽蘿還補屋。幾回風雨鎖黃昏。

杨澥・魚戲蓮葉之室

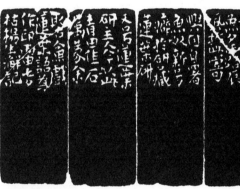
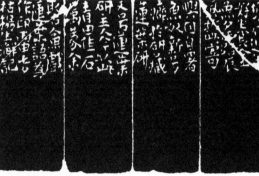

儕石近年好養金魚。夕露

辰風。於此寄

興。因自署魚奴新號。癖

於研。藏蓮葉研。

又號蓮葉研主人。今以此

青田佳石屬篆。余

取古人魚戲蓮葉語為作印。

丙申七夕。枯楊生澥記。

杨澥・海鹽上水邨朱氏珍藏

己丑正月。吳江楊澥篆。

杨澥・汪退初堂之印　道光元年辛巳七年作。

道光元年辛巳七年作。吳江聾石氏楊海。

赵懿·世康私印　平翁属懿子。

赵懿·平翁　谷庵。

赵懿·琴隝　赵懿。

赵懿·豪气未除

无边铸印，用汉人法。甲申八月廿日为儋石道人属。赵懿子。

赵懿·华亭改琦书印

七芗词丈属。赵懿刻。壬申九月廿有七日。

赵懿·琴隝书画

琴隝老叔正篆。赵懿子。乙亥十月。

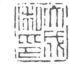

趙懿・大成私印

叔獻尊兄名印。

戊寅春月。懿。

趙懿・馮铦之印

鈍齋先生屬仿漢人法。懿子。

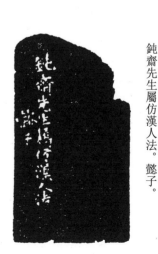

趙懿・中年聽雨

趙懿・神仙眷屬

榖盦仿曼生。乙亥十月。

趙懿・老崔

仿元人意。鐵蕉

先生正之榖盦。

仿元人意。鐵蕉先生正之榖盦。

趙懿・襟上杭州舊酒痕

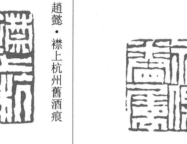

癸酉榖日為七薌仁大疋鑒。懿子。

趙懿·紉庵

楳林兄大疋屬。壬申九月趙懿作。

趙懿·詠歌太平

琴隖尊卡。懿子。乙亥八月。

趙懿·隅上小老

儋石吾友正篆。懿子。

趙懿·南白

穀盦為南白仿漢印。

趙懿·臣琦私印

嘉慶壬申七月望日刻。錢唐趙懿。

趙懿·姚壺峰

戊寅花朝倣漢銅鑄印。懿子。

趙懿·聽香書屋

聽香先生辛未九月。錢唐趙懿。

趙懿·筠瞻之印

柏香先生正篆。趙懿。

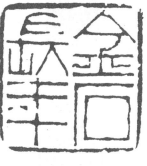

胡震・金石長年

咸豐丙辰夏六月之吉。胡鼻山人胡震并記。

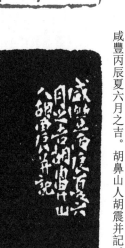

胡震・陸祉

鼻山仿切玉文。

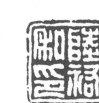

胡震・酉山・陸祐私印

西山兩面印。鼻山刻。

胡震・長宜子孫

芸軒印。鼻山。

胡震・酉山

鼻山刻。

胡震・郭復之印

丁巳七月。鼻山仿漢白文。庚申五月改言刻朱文。

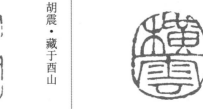

胡震·橫雲

鼻山。

胡震·藏于酉山

酉山祕古之印。鼻山作此以祔不朽。

胡震·芸軒眼福

芸軒鑒古之印。辛酉九月鼻山作。

胡震·白澂賞古

辛酉九月。鼻山作。贈伯澂時同客滬上。

胡震·酉山咸豐大善後所畫

鼻山作酉山印於雉山。

胡震·集其廣益

鼻山製。

胡震・韻初所得金石文字　辛酉十月。鼻山刻。

胡震・寳董室　鼻山作。

胡震・汝南伯子

范湖居士承惠畫幅。作擬漢文。率而應之。不計工拙也。胡鼻山人丙辰之作。

胡震・將軍山樵

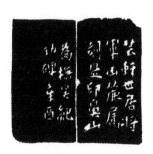

芸軒世居將軍山麓。屬刻是印。鼻山为樵吳紀功碑。辛酉

胡震 • 一角富春山

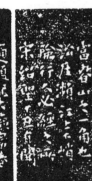

自嚴陵釣臺至富陽大嶺，縣亘二百餘里，皆曰富春山。胡鼻山其

富春山之一角也。沿涯瀨江，上下峭險，行人必經之所。宋紹聖丁丑有開

通題記。大癡《富春大嶺圖》即其處也。山名胡鼻，予號鼻山，故友錢君叔

蓋為刻多印。一一志其緣起。同治元年得此石，自製五字以補不足云。

胡震 • 守愚堂印

俗呼燈光凍近時罕有。震并志。

此明時坑石。咸豐辛酉為粵友徐蕓軒作。胡鼻山。

胡震·富春大岭长

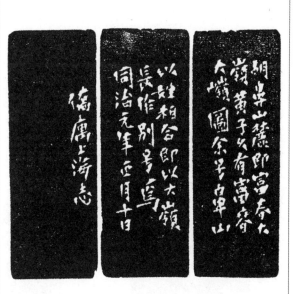

胡震·香山徐炽立珍藏宋苏文忠公手札二通

胡鼻山麓即富春大岭，黄子久有《富春大岭图》，余号鼻山。

以姓相合，即以大岭长作别号焉。同治元年正月十日。

侨寓上海志。

宋人墨迹流传至今，虽片纸支字重如圭璧。况苏长公手札乎。正辅一札有金华宋氏景濂及宣文阁监书画博士二印。札后九跋皆宋明诸先辈手笔，方叔一札无鉴藏印。虞山老人合装一卷，数百年纸墨无刮触痕。迨有神灵呵护着。咸丰十年徐君芸轩得之沪上，属余刻此以志。永保富易伯恐并记。

胡震·華亭胡氏

吾杭篆刻首推丁居士。因為公壽仿之。

丁巳七月鼻山作。

胡震·我有神劍異人与

李青蓮句。鼻山為老劍作。

胡震·香山徐熾立珍藏元趙文敏公心經一卷

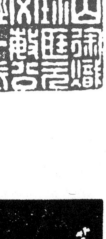

芸軒得趙吳興真跡心經一卷。辛酉鼻山刻此。

胡震・胡鼻山人同治大善以後所書

宋胡忠簡公春秋元年鮮云，元者始大善也。人君即位之始，貴乎大善，故稱元年。辛酉除夕鼻山自製於滬。

胡震・東吳陸祐・陸酉山

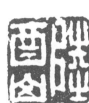

咸丰大善二月。鼻山燈下製。

胡震・丁丑生

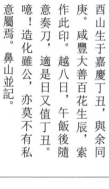

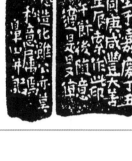

西山生于嘉慶丁丑，與余同庚。咸豐大善百花生辰，索作此印。越八日，午飯後隨意奏刀，適是日又值丁丑。嘻！造化雖公，亦莫不有私意屬焉。鼻山並記。

胡震・南宗

画分南北二宗，至耕煙散人乃能合兩為一。余見李曉桐得南宗意，刻印贈之。鼻山記。

胡震 · 寄鶴軒

鼻山仿切玉法。

胡震 · 放翁後人

西山屬。鼻山製。

胡震 · 寄崔

公壽屬鼻山仿丁居士。

胡震 · 雨之

胡鼻山人作于滬。

胡震 · 江東老劍

丁巳五月胡鼻山作于滬上。

胡震 · 長壽公壽

公壽更名長壽。爲刻此印。鼻山。

胡震 · 大碧詞人

咸豐庚申藍未屬。鼻山刻。

胡震 · 平原叔子

鼻山爲西山刻於長興。時咸豐大善。

胡震·徐雲軒

胡震·胡公壽宜長壽

胡震·曾經滄海

胡震·福

胡震·范守知印

此道不復久矣。小吾強促勉為之。以貽叔蓋笑。鼻山。

胡震·東吳陸祉

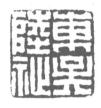

鼻山。

胡震·橫雲

松江有山曰：橫雲。公壽因以為號焉。

鼻山。

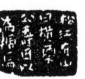

胡震·木居士

木夫索作。鼻山。

严坤·斗寅之印

严坤·華南硯北生涯

严坤·修易私印

严坤·復翁

严坤·秀水姚觀光六榆行

秀水姚觀光六榆行
七藏金石書畫處曰寶
甗堂曰墨林如意室
讀書處曰小雲東仙
館種竹處曰碧雨軒
蒔華處曰湖西小築

严坤·高垲·爽泉

庚寅冬日。粟夫作於石公居。

黃小松司馬嘗語人曰余
治印幼習如壯三十迄四
十數年間夕目力無
心力目力。無往不徵。
徃宗徵過此。則悵惘不
過此。則悵惘不自恃。
曾見黃小松、程
清溪垂暮之作。略不逮
前。凡作朱文。不難豐
秀。而難於古樸。不難
整齊。而難於疏落。操
刀者。須精神團
結。意在筆先。斯為上
乘。余每心摹手追。未
克臻此妙境。愧夫。癸
巳春日。粟夫記

严坤・許威私印

鐵山先生屬。粟夫
記漢印法。

严坤・子蓉摹古

粟夫作。時己丑二月。

严坤・鐵山

苕上粟夫仿秦印法。

严坤・陸氏家藏

丙午七月苕上粟夫。

严坤・沈道腴印

淡庵先生大雅正篆。粟夫嚴坤鎸贈。

严坤・酒氣拂手從十指出

甲辰中元前壹日並於兩江節署。粟夫。

严坤·萬潮字文光號斛泉印

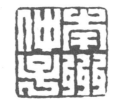

严坤·南州仲子

严坤·郭麐私印

严坤·斛泉

严坤·小荟香館

頻迦老伯大人正篆。世侄嚴坤治印。

仿墉影園主人法。昭陽大荒病月之朔。粟夫作。

少庵先生属。茗上粟夫作于梅里寓楼。

江尊·捐班通品

秋林索次閑篆。西

谷刻。己卯四月。

江尊·大吉祥室張凱考定古拓信本　次閑篆。西谷仿漢。

江尊·孫泰來印　西谷仿漢。

江尊·文通後人

曼生先生有是印此作擬之。丁巳十月。西谷并記。

江尊·益齋

西谷為益齋作。乙卯十月廿又四日。

江尊·藏拙處　西谷仿漢之作。

江尊·不惹盦

庚戌十月朔日。刻充衣垞先生文房。

尊生記。

江尊·秀野亭人

西谷为杏慶篆刻于蘧蘧庵。

甲寅九月。

江尊·得意唐詩晉帖閒

乙卯夏五月。篆刻於意延齋。西谷。

江尊·錢唐范為金衣垞印信

衣垞先生正之。西谷。

江尊·画船聽雨

戊申冬十一月。尊生。

江尊·趙之琛印

尊生作。丁未二月。